Earthen Wonders:
Hungarian Ceramics Today

Cserép csodák:
a mai magyar kerámiaművészet

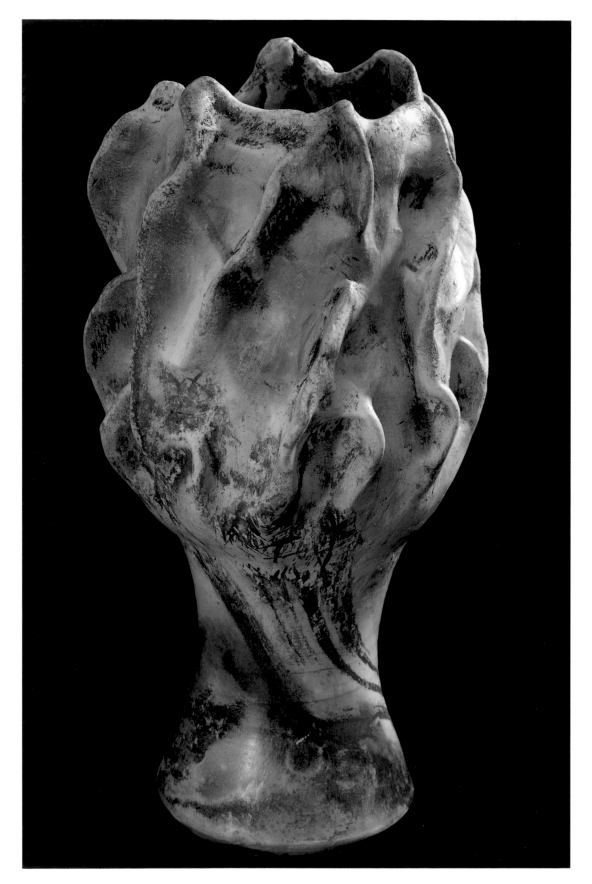

LÖRINCZ ZSUZSANNA (SUSAN L. NATHENSON)
Volcano, 20 x 12 cm
Vulkán

Earthen Wonders:
Hungarian Ceramics Today

Carolyn M. Bárdos

Lake House Books

For Sweetie and Richard
Sweetienek és Richardnak

I am deeply grateful to the golden-hearted people who helped with this book:

Ágota Brückner, Vera Falus, Eszter Király, Márta Nagy, Ilona Tóth (Mester Gallery, Budapest) for distributing the call for entries in Hungary; László Bárdos, András Király, Eszter Király, Rev. Robert Maccini, Thomas J. O'Connor, Ann Steyn, Zsuzsa Ujj for editing copy; Claire Bárdos, Julie Bárdos, Anikó Brückner, Huba Brückner, Joanne Maher, Sally and Patrick McKenna, Richard Risio for text readings and insightful suggestions; Andrew, Andy, and Mike Bárdos, Dénes and Ágota Bárdos, Ágnes and Pál Kovács, Jóseph Szabó for translations; special thanks to Susan Velősy Bárdos for her patience and artistry in translating the introduction's many drafts; Michael Stewart for bringing his talent and intelligence to this project; Joanne Cogar at Virginia Lithograph for her enthusiasm; my husband, László, for generosity beyond compare.

Note: In Hungary, people's names are given surname first, and this book retains the custom wherever possible. For example, the first artist page belongs to Albrecht Júlia. The English equivalent is Júlia Albrecht.

Hálás köszönetet mondok a következő aranyszívű barátoknak, akik munkámban segítségemre siettek:

Brückner Ágota, Falus Vera, Király Eszter, Nagy Márta, Tóth Ilona (Mester Galéria, Budapest) a résztvételre való felhívás terjesztéséért; László Bárdos, Király András, Király Eszter, Rev. Robert Maccini, Thomas J. O'Connor, Ann Steyn, Ujj Zsuzsa, a korrektúráért; Claire S. Bárdos, Julie Bárdos, Brückner Anikó, Brückner Huba, Joanne Maher, Sally and Patrick McKenna, Richard Risio meglátásaik és tanácsaikért; Bárdos András, Mike és Andy, Bárdos Dénes és Ágota, Kovács Ágnes and Pál, Szobó Jószef fordításokért. Különös köszönet jár Bárdosné Velősy Zsuzsannának a bevezetés sok változatának türelmes és művészi fordításáért; Michael Stewartnak, aki tehetségét és intelligenciáját fektette be a munkába; a Virginia Lithograph dolgozójának, Joanne Cogernak, lelkesedéséért; férjemnek, Lászlónak határtalan nagylelkű ségéért.

Copyright © 2000
Published by Lake House Books
Kiadó: Lake House Books
Lyme, New Hampshire 03768, USA
All Rights Reserved.
Minden jog fenntartva.

Compiled, written, and edited by Carolyn M. Bárdos.
Szerkesztette, írta é sajtó alá rendezte Carolyn M. Bárdos.

Designed by Michael Stewart.
Tervezte Michael Stewart.

Poetry excerpted from *The Lost Rider: A Bilingual Anthology (The Corvina Book of Hungarian Verse)*, 1997. Request to reprint graciously approved by László Kúnos of Corvina Books Ltd., Budapest, and by the poems' translator, George Szirtes.

Vers részletek: The Lost Rider: A Bilingual Anthology (The Corvina Book of Hungarian Verse), 1997. *Szíves engedélyt adott a nyomtatásra Kúnos László (Corvina Books Ltd., Budapest) és a versek fordítója Szirtes György.*

Printed by Virginia Lithograph, Arlington, Virginia, USA.
Nyomtatta: Virginia Lithograph, Arlington, Virginia, USA.

Endsheet art by Pusztai Ágoston, Metamorphosis.
Előzék lap művészet Pusztai Ágoston, Metamorfózis.

Publisher's logo illustrated by Aidan Lorraine Bárdos.

ISBN: 0-9676808-0-8
Library of Congress Card Number: 00-190161

contents:
tartalom:

If You Offer No Resistance…
Mihály Babits, 1936

Live as though your soul itself were of flesh
glowing with colour under the hot sun.
Go occupy that rightful cube of air
firmly reserved for you and you alone.

You're nothing if you offer no resistance.
Careful the wind does not blow through you. Draw
whatever things seem sacred, grave and calm,
whose breath is even, into your warm shadow.

Live as though your soul itself were of flesh.
Turn your back on the open arms of worn
politicians and set your face against
the mad young with their paranoia and scorn.

Plant your feet firmly, for the times are bad –
one false step and they're on you at a bound.
Don't dance to any greybeard's tune – you're not
a flower dancing on your own grave mound.

Should you die, your soul flower might well sway
on the vile breeze of what is still to come –
under the blossom though your stubborn bones
should sit there heavy, resolute and dumb.

Ha Nem Vagy Ellenállás…
Babits Mihály, 1936

Úgy élj, hogy a lelked is test legyen
melyen szineket ver vissza a nap.
Foglalj magadnak tért a levegőből,
határozott helyet az ég alatt.

Mert semmi vagy, ha nem vagy ellenállás.
Vigyázz, ne fujjon rajtad át a szél!
Őrizzed árnyékodban szent, komoly
s nyugodt dolgok biztos lélekzetét.

Ugy élj, hogy a lelked is test legyen!
Fordíts hátat a politikus vének
karának, s szögezz mellet a bolond
fiatalok gyanakvó seregének.

Vesd meg a lábad, az idő gonosz
s egy bal léptedre les már a vadon.
Ne táncolj minden ősz füttyére, mintha
virág volnál a saját sírodon.

Ha meghalsz, a lelkedből is virág nő
s ing-leng a hitvány jövendők szelében.
De makacs csontod a virág alatt
üljön sulyosan és keményen.

introduction
bevezetés

CAROLYN M. BÁRDOS

This book honors forty-seven Hungarian potters and ceramic artists whose work includes everything from complex sculptural forms to traditional utilitarian ware. The pieces reflect the skill and soulfulness apparent in all areas of Hungarian art, and they evoke motifs that took root long before Hungary called itself a country. Even the modern conceptual works recall a ceramic tradition enriched by the first Hungarians' Eastern origins and by the assimilation of artistic styles from other cultures. In some cases, the styles were not so much borrowed as imposed by conquering nations. Even so, the influences coalesced into a unique aesthetic whose power lies partly in its controlled passion. The work endures, as does the culture that informs it.

This book is not a history of Hungarian pottery. It is meant to acquaint the reader with a small sample of work being produced today in Hungary by artists who earn their living with clay. The collection inspires me as a ceramist and, more deeply, as a human being. I feel compelled to share it with other artists and with anyone interested in art, ceramics, or Hungary. Producing this book has been a labor of love and enlightenment, because from the start it was about a lifelong appreciation of art, clay, and the beauty born of these.

Serious planning for this book began in autumn 1998, when my family and I moved to Budapest, Hungary, so that

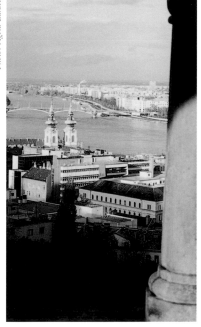

Photo: Ágota Bárdos

View of the river Danube from the Fishermen's Bastion in Buda.

Ez a könyv negyvenhét magyar fazekas és kerámiaművészt mutat be, akiknek munkája mindenre kiterjed a teljes szobrászati formáktól a hagyományos használati tárgyakig. A darabok szakértelmet és kifejező erőt tükröznek, amely szembetűnő a magyar művészet minden területén és olyan motívumokat idéznek, amelyek jóval a magyarság országgá válásának ideje előtti korban gyökereznek. Még a modern művek is idézik azt a kerámiai hagyományt, amely az ősmagyarok keleti eredete, és a más kultúrák művészi stílusának magába olvasztása által gazdagodott. Sokszor az idegen stílus nem sima kölcsönvevés útján, hanem a legyőző nemzet kényszerítő ereje által került a magyar művészetbe. Azonban így is a behatások egy sajátságos szépségrendbe olvadtak össze, amelynek erőssége – részben – éppen a mértéktartó szenvedélyben rejlik. A munka maradandó ugyanúgy, mint a kultúra, amely táplálja.

Könyvem nem a magyar fazekasság története. Csupán ízelítőt szeretne nyújtani az olvasónak a Magyarországon jelenleg folyó munkákról és alkotóikról, akiknek megélhetése az agyag. Ez a gyűjtemény engem, mint keramikust, de még inkább, mint embert lelkesít. Úgy érzem, meg kell osztanom ezt az élményt más művészekkel és mindazokkal, akiket érdekel a művészet, a kerámia, vagy Magyarország. Ennek a könyvnek létrehozása kezdettől fogva a felismerés és a szeretet munkája volt, mert egész életemben szerettem a művészet, az agyagot és a belőlük születő szépségeket.

1998 őszén kezdtek komolyabban formálódni bennem könyvem életrekeltésének

my husband could complete a semester of graduate school in the place where his parents had been born. Once settled, I explored the city and realized that our temporary home was an art-lover's paradise.

I spent countless hours in Budapest's museums and galleries, and the result was an artistic awakening that shows no sign of decline. My mind formed many impressions regarding Hungarian art, particularly its being guided by a tender grace and abiding courage able to survive a turbulent political history. This art seems incapable of slick cynicism; it does not whine or pander. Sometimes there is sorrow, but it is an eyes-to-heaven kind of sadness that can teach a soul to swim through tears toward the sublime. It feels perfectly like life.

In Budapest, art is not confined to the usual places. In cemeteries, elegant statues compete for space with headstones. Sculptures and monuments grace quiet courtyards and busy streets alike, and some of these are uncanny or at least unexpected. Near a busy shopping district, a bronze statue of a child sits on a fence next to a tram track. On the city's outskirts is a graveyard for statues, where evicted symbols of the old Soviet guard repose. Rejected but not destroyed, these relics languish on a small tract of land that looks more like an abandoned parking lot than a sculpture garden. In a small park near a noisy thoroughfare stands a monument to Raoul Wallenberg, the Swedish Embassy official who worked to save Jews during World War II. Amazingly, the chaos of the street diminishes as one approaches this memorial.

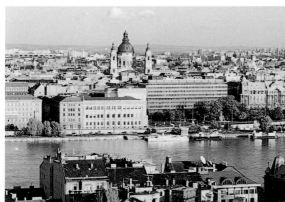

Photo: Ágota Bárdos

View of Pest as seen from a hill in Buda.

tervei, amikor családommal Budapestre költöztem, hogy férjem, szülei szülővárosában folytassa tanulmányait. Miután elhelyezkedtünk, felfedezőútra indultam és rájöttem, hogy ideiglenes otthonunk a művészet szerelmeseinek paradicsoma.

Hosszú órákat töltöttem múzeumokban, kiállításokon, ennek eredménye egy az óta sem csökkenő művészi ébredés. Megérlelődött és alakot öltött bennem a magyar művészetről kapott sok benyomás. Úgy érzem, gyengéd báj és megingathatatlan bátorság vezérli, amely képes túlélni az ország politikailag oly zaklatott történetét. Ez a művészet képtelen bármiféle cinizmusra, siránkozásra és megalkuvásra. Az a bánat, amely néha felhőt borít föléje, az ég felé emeli a tekintetet, és arra tanít, hogy a lélek átússzon a könnyek tengerén a jobb, a magasabbrendű felé. Tökéletesen életszerűnek találtam.

Budapesten a művészet nem korlátozódik a szokásos helyekre. A temetőkben értékes szobrok versengenek a szokványos sírkövekkel. A csendes, félreeső udvarokat éppúgy, mint a forgalomtól nyüzsgő utakat néha nagyon szép és meglepő szobrok és emlékművek díszítik. Siető emberek által ellepett üzletnegyed közelében a villamossínek melletti öntöttvas korláton bájos bronz-gyermek üldögél. Különös szobortemető Budapest határában: a letűnt szovjethatalom, a régi rendszer jelképei. Kitelepítve, de nem szétrombolva állnak ezek a sokat látott ereklyék, egy inkább elhagyott parkolóra, mint szoborkertre emlékeztető területen. Keskeny parksávon, a hangosan dübörgő forgalmi út mellett áll Raoul Wallenberg, svéd diplomata emlékműve, aki a második világháború idején a zsidó lakosság megmentésén fáradozott. Az utca zűrzavara elcsendesül egy pillanatra az együttérzés eme jelképe láttán.

Ahogy tűnődöm ezeken a képeken, meglep, hogy mennyire közkincs a művészet Budapesten és milyen harmonikus egységet

As I reflect on these images, I am struck by the accessibility of art in Budapest and its easy integration into the cityscape. People there seem to understand the naturalness of art's existing everywhere and anywhere, side by side with mundane objects of the everyday. Hungarians are conscious of art, and they seem to appreciate it in a way that allows them to take for granted a sensibility that leaves me wide-eyed.

Budapest holds many marvels for those wishing to see what Hungarians can do with clay, and so my art quest fed my potter's soul. I found shops, galleries, and cooperatives devoted to pottery and ceramic art. The Museum of Applied Arts frequently organizes important ceramics exhibitions, and potters vend their wares on the street. Hundreds of them sell at an annual summer craft festival at Buda Castle. It amazed me to see so much ceramic art in one city, and I suspect I saw a tiny fraction of what exists.

Today's Hungarian ceramists draw inspiration from a superb tangle of iconography, traditional folk pottery, and the artistic legacies of the region's early Roman inhabitants and Turkish invaders. Yet, there is also an ineffable quality or influence. The words "sacred" and "spiritual" rush to mind, but these terms describe part of the aesthetic without solving the mystery. There is an emotional content to this ceramic art that I think is quintessentially Hungarian. It seems to speak an arcane language from a secret place in the Hungarian soul.

The artists featured in this book live and work in several regions across Hungary. They are urbanites from the capital. They inhabit towns on the Hungarian Great Plain, a vast flatland

A section of the tiled roof and facade of the Museum of Applied Arts in Pest.

alkot a várossal. Az emberek itt látható természetességgel fogadják, hogy a művészet mindenhol fellelhető a mindennapi élet egyszerű tárgyaitól körülvéve. Tudatos bennük a művészet és olymódon értékelik, hogy természetesnek veszik a művészetre való fogékonyságot, amelyet én tágrányílt szemmel csodáltam.

Budapest sok csodát tartogat azok számára, akik látni szeretnék, hogy itt mit képesek kihozni az agyagból, így művész vándorutam gazdagította fazekas lelkemet. Kerámiákat bemutató üzleteket, galériákat találtam, valamint fazekas-, és kerámiaművészetet támogató szervezeteket. Az Iparművészeti Múzeum rendszeresen szervez fontos kerámiai kiállításokat. Fazekasok az utcán kínálják árúikat, és százak vesznek részt a budai várban évenkint megrendezett nyári mesterség bemutatókon. Elbűvölő ennyi kerámia egy városban, jóllehet én a létező készletnek csak kis töredékét láttam!

A hagyományos népi fazekasság, vallásos ikonográfia, a területen tartózkodott római, majd török megszállók művészi hatásainak pompás keveréke inspirálja a mai magyar keramikusokat. Mégis van még benne valami maghatározhatatlan minőség, vagy különleges behatás. Az "átszellemültség" és "lelkiség" szavak közelítik meg legjobban azt, amit érzek, de ezek is csak részben írják körül a fogalmat, anélkül, hogy megoldanák a benne rejlő titkot. A művekben levő érzelmi tartalom az, amely alapvetően magyar. Mintha valami titokzatos nyelven szólalna meg, amely a magyar lélek legmélyéről bukkan fel.

A könyvben szereplő művészek Magyarország különböző vidékein élnek és dolgoznak. Vannak közöttük fővárosiak, míg mások az Alföld kisebb-nagyobb városaiból valók, a hatalmas síkságról, amely az ország több mint felét borítja. Néhányan a déli városban, Pécsett élnek, a kerámia egyik nevezetes központjában. Érdeklődtem

A statue of St. Steven near Buda Castle.

covering more than half of the country. Some of them live in the southern city of Pécs, a major ceramics center. I have asked them a little about their work and their muses, and I have learned that they have in common more than a culture, a language, or an artistic medium. They share also an uninhibited fascination with clay that is intensely familiar to me.

Clay is powerfully attractive to humans. By its nature, as an abundant byproduct of earth's own cycles of life and decay, it can soothe the disquiet in our modern heads and connect us to our prehistoric forebears. Among these was one who discovered a critical use for clay vessels: food and water storage. Early humans no doubt subsisted better because of this discovery, and for all we know, the very first pot ever made was also a work of art.

Inherent in the process of creating with clay is the potential to experience primal bliss while venturing into an inviting unknown. Possibly every ceramist knows the province of this mystery. It is a zone of tactile intelligence, where hands create form and beauty – often poetry – with the very earth beneath our feet.

Hungarian clay artists today are producing work that feels poetical to me, and I believe that they are contributing immense truth and valor to contemporary ceramic art the world over. This work engages me completely, and I hope that readers of this book will find similar pleasure in it.

munkájuk, gondolataik felől és úgy találtam, hogy nemcsak a kultúra, a nyelv és a hivatás közös mivolta fűzi őket össze. Közös tulajdonságuk ugyancsak az agyag iránt érzett felszabadult elbűvöltség, amely tökéletesen ismerős érzés számomra is.

Az agyag mindig hatalmas vonzerő az ember számára. Természeténél fogva bőséges mellékterméke a föld élet-, és korhadás ciklusának. Csitítja nyugtalanságunkat mai modern világunkban és összekapcsol bennünket történelem előtti őseinkkel. Ezek között van az, aki felfedezte az agyagedény használatát étele és vize tárolására. Nem kétséges, hogy ez a felfedezés a korai ember életbemaradását szolgálta, és ki tudja, talán művészi munka is volt a legelső agyagedény!

Elválaszthatatlan az agyaggal való alkotás folyamatától az a hívogató lehetőség, megtapasztalni az ősi gyönyörűséget és a vakmerőség érzését a csábító ismeretlen felé. Valószínűleg minden keramikus ismeri a titoknak e területeit. Ez a tapintás intelligenciája, amelyben kezek hívják életre a formát és a szépséget – gyakran költészetet – a legegyszerűbb anyagból, a lábunkkal taposott földből.

A magyar agyagművészek munkája költészet és hiszem, hogy őszinteségükkel, merészségükkel hatalmas mértékben hozzájárulnak a világ jelenkori kerámiaművészetének gazdagításához. Ez a munka teljesen magával ragad és remélem olvasóim számára hasonlóan öröm forrása lesz.

TWENTY YEARS AFTER
János Vajda, 1876

Like ice on Montblanc's barren peak
My fires are dowsed, my heart is calm,
No sunlight burns, no fevers shake,
No passion now can do me harm.

A million stars above me shed
Their brightness, glimmer, play coquette,
Sprinkle their stardust on my head,
But I have never melted yet.

But there are times, to tell the truth,
On quiet nights, in dreams, alone,
Across the magic lake of youth
I see you drifting like a swan.

And then my heart begins to glow,
As after endless winter years
Fire drifts across the mountain snow
When the ascendant sun appears.

HÚSZ ÉV MULVA
Vajda János, 1876

Mint a Montblanc csucsán a jég,
Minek nem árt se nap, se szél,
Csöndes szivem, többé nem ég;
Nem bántja újabb szenvedély.

Körültem csillagmiriád
Versenyt kacérkodik, ragyog,
Fejemre szórja sugarát;
Azért még föl nem olvadok.

De néha csöndes éjszakán
Elálmodozva, egyedül –
Mult ifjuság tündértaván
Hattyúi képed fölmerül.

És ekkor még szívem kigyúl,
Mint hosszú téli éjjelen
Montblanc örök hava, ha túl
A fölkelő nap megjelen...

sculptural forms
szobrászati formák

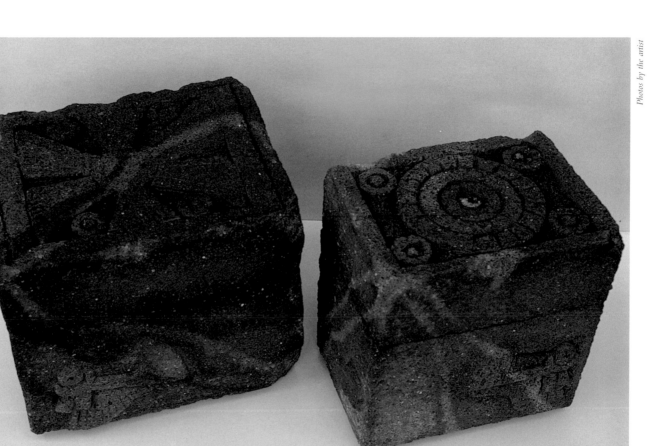

Photos by the artist

Ancient Stones
1998, chamotte stoneware, metallic salts, 1270°C.
left (facing page): 25 x 22 x 18 cm; above left: 35 x 30 x 25 cm, above right: 32 x 25 x 23 cm
Régi kövek, samottos kőcserép, fémsók

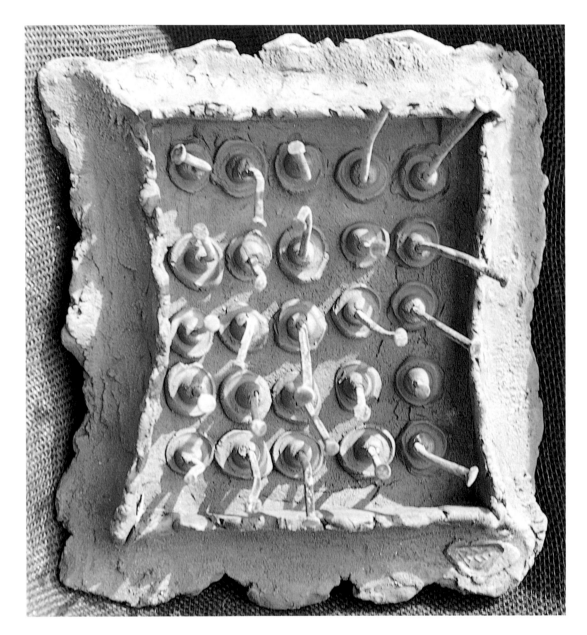

Inner Voices
1999, chamotte clay, mat glaze, 1070°C.
12 x 29 x 25 cm
Belső hangok, samottos agyag, matt máz

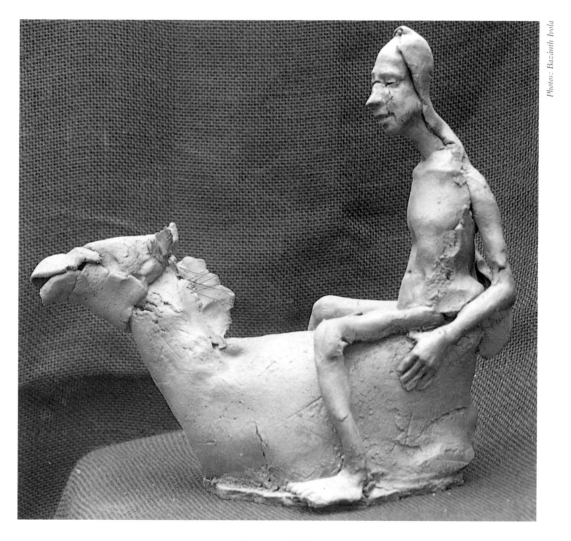

Photos: Bazánth Ivola

Horse and Rider
1998, chamotte clay, mat glaze, 1070°C.
30 x 32 x 17 cm
Ló és lovas, samottos agyag, matt máz

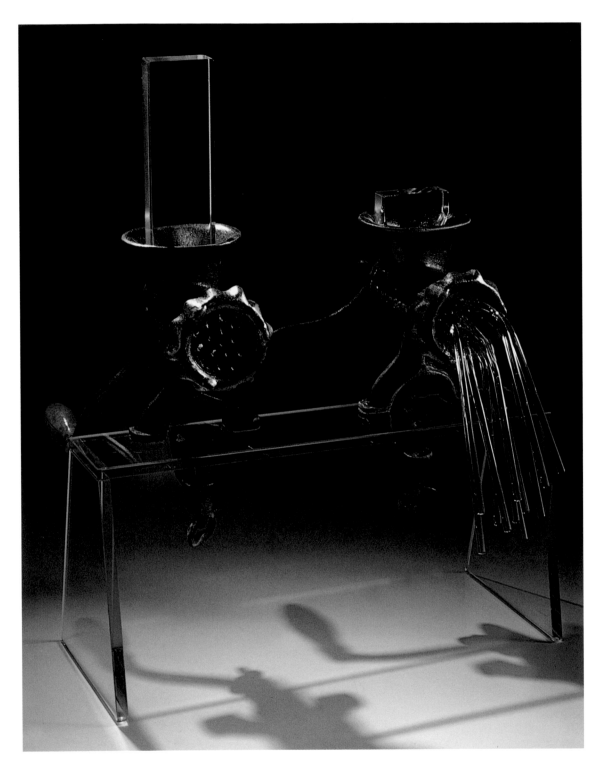

Glass Grinder
1998, porcelain chamotte, raku glaze, glass, 1040°C.
40 x 50 x 40 cm
Üvegdaráló, porcelán samott, raku máz, üveg

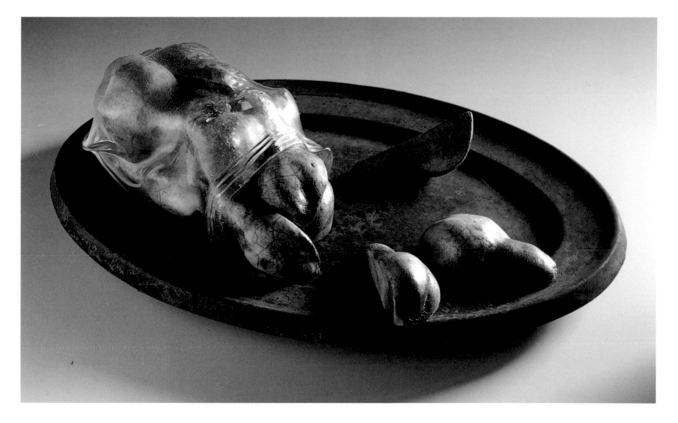

Still Life With Pears
1998, porcelain chamotte, raku glaze, glass, 1040°C.
38 x 25 x 9 cm
Csendélet körtével, porcelán samott, raku máz

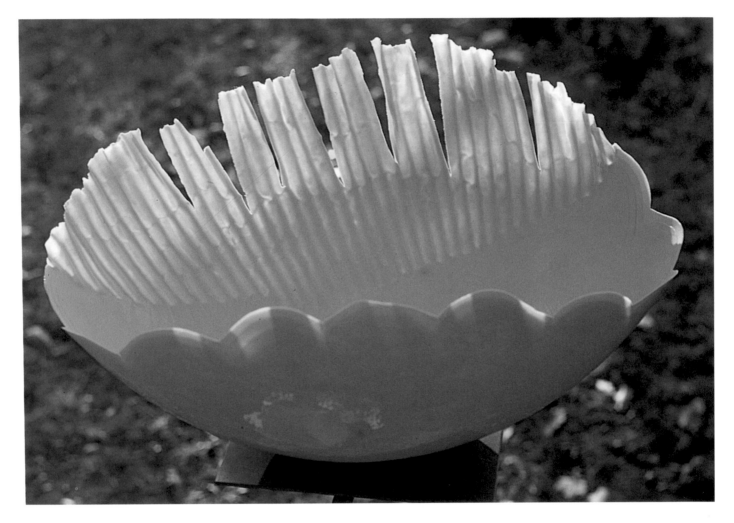

Awakening
1998, porcelain, 1280°C.
36 x 20 x 57 cm
Ébredés, porcelán

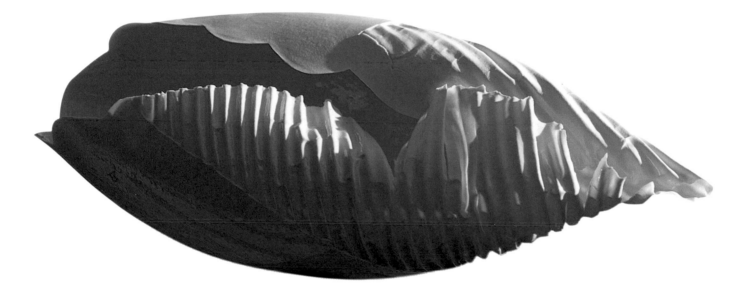

Dream
1998, Porcelain, 1280°C.
40 x 16 x 44 cm
Álom, porcelán

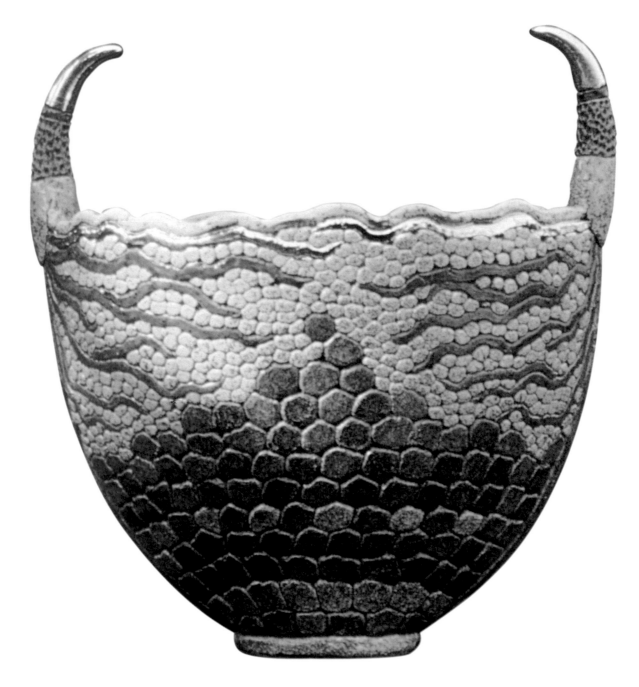

Tall Bowl
1998, chamotte clay, glaze, five firings, 1200°C. – 740°C.
220 x 235 mm
Magas tál, samottos agyag, máz, öt égetés

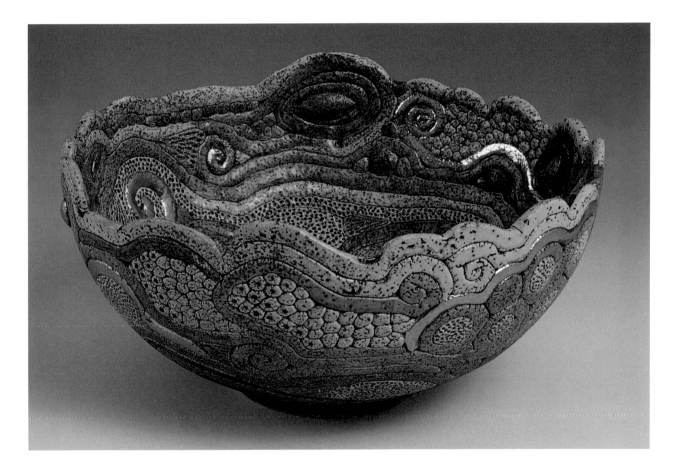

Round Bowl
1998, chamotte clay, glaze, five firings, 1200°C. – 740°C.
120 x 235 mm
Kerek tál, samottos agyag, máz, öt égetés

Konzolos amfóra
1999, chamotte clay, raku fired
33 cm
samottos agyag, raku technikáral égetett

Wall Hanging
1999, Chamotte clay, raku fired
80 x 45 cm
Falkép, samottos agyag, raku technikáral égetett

Go Shell, Go Nike: Souvenir from the Jungle
1997, porcelain, 1410°C.
25 cm
porcelán

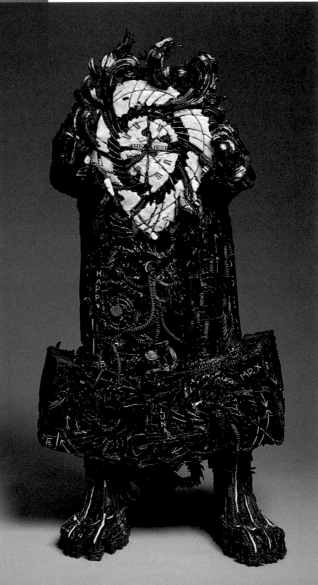

Time Golom
1999, colored clay, 1240°C.
75 cm
Az idő golom, színezett agyag

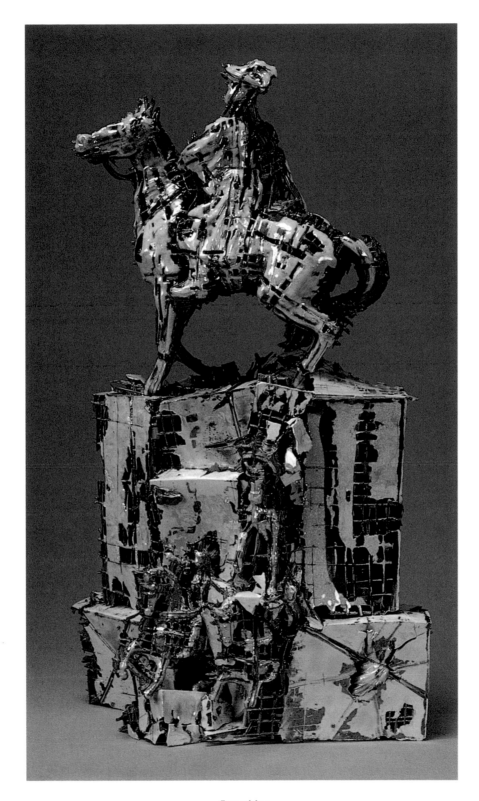

Equestrian
1995-1996, colored clay, 1240°C.
69 cm
A lovas, színezett agyag

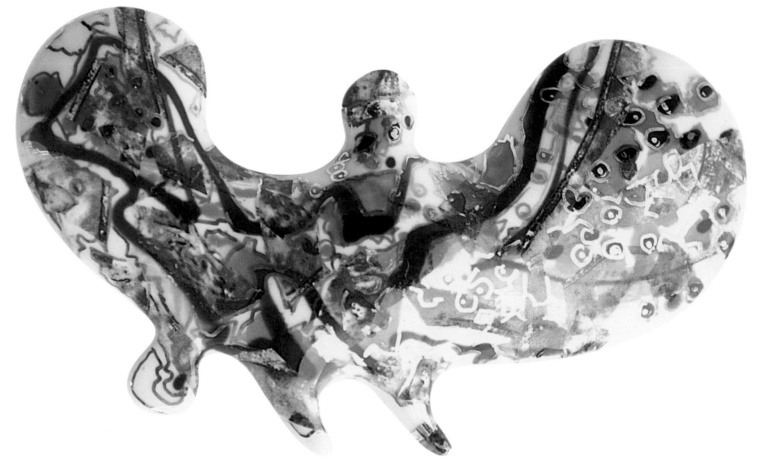

Sepia, from the Vegetation-of-the-Sea series
1998, porcelain, 1380°C.
27 x 13 x 4 cm
Szépia, a tenger növényei című sorozatból, porcelán

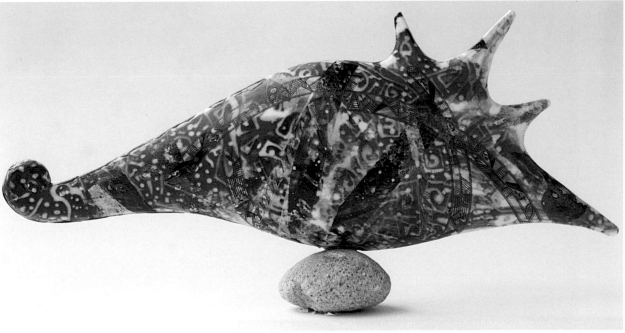

Photos: Beregszászi János

Plastica, from the Vegetation-of-the-Sea series
1998, porcelain, 1280°C.
17 x 8 x 3 cm
Plasztika, a tenger növényei című sorozatból, porcelán

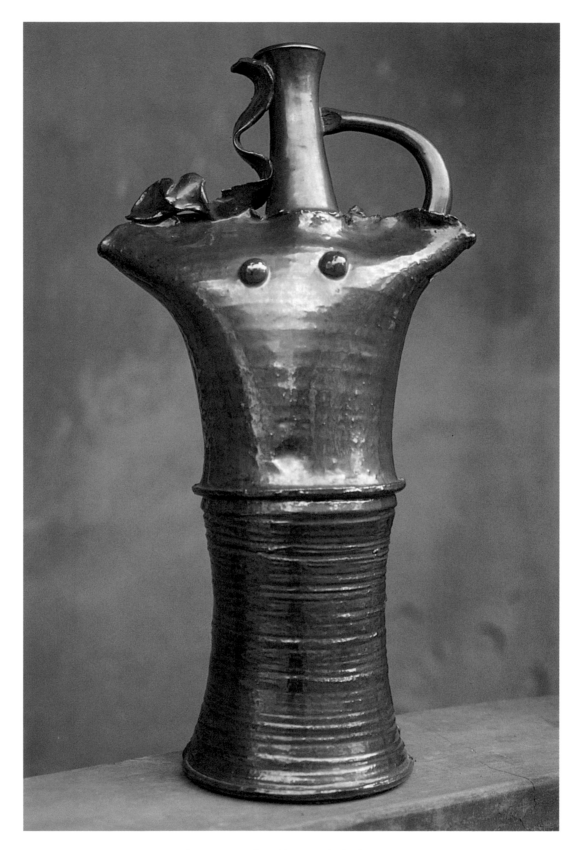

1998, pyrogranite, glaze, 1200°C. and reduced at 760°C.
40 cm
pirogránit, máz, 1200°C és redukció 760°C

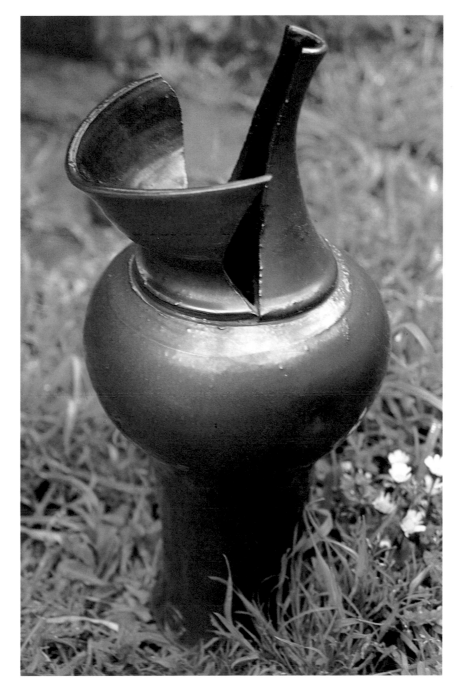

1999, pyrogranite, glaze, 1200°C. and reduced at 760°C.
43 cm
pirogránit, máz, 1200°C és redukció 760°C

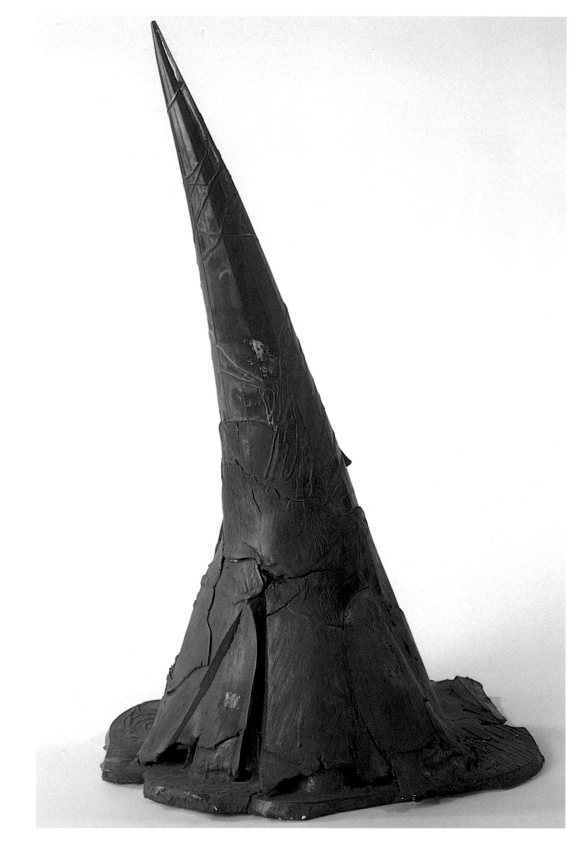

Midnight Tower of Babel
1998, porcelain, metal oxides
40 x 80 x 36 cm
Éjféli Bábel torony, fémoxidos porcelán

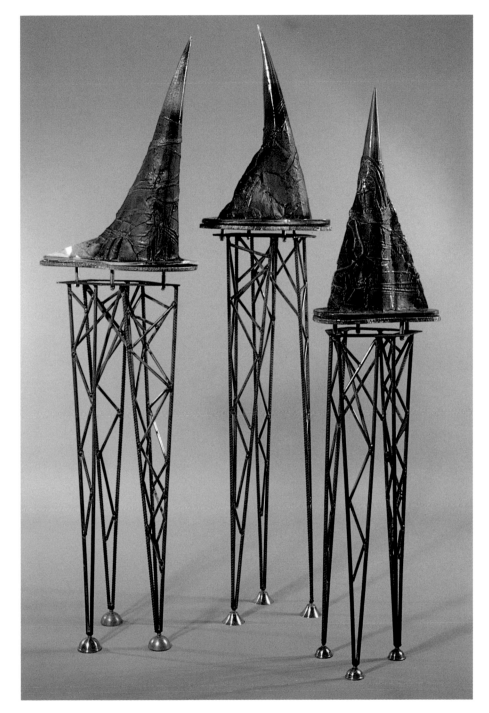

Big City Babel
1997, porcelain, salt glaze, steel
50 x 180 x 40 cm, 50 x 175 x 40 cm, 50 x 160 x 40 cm
Nagyvárosi Bábel, sómázas porcelán, acél

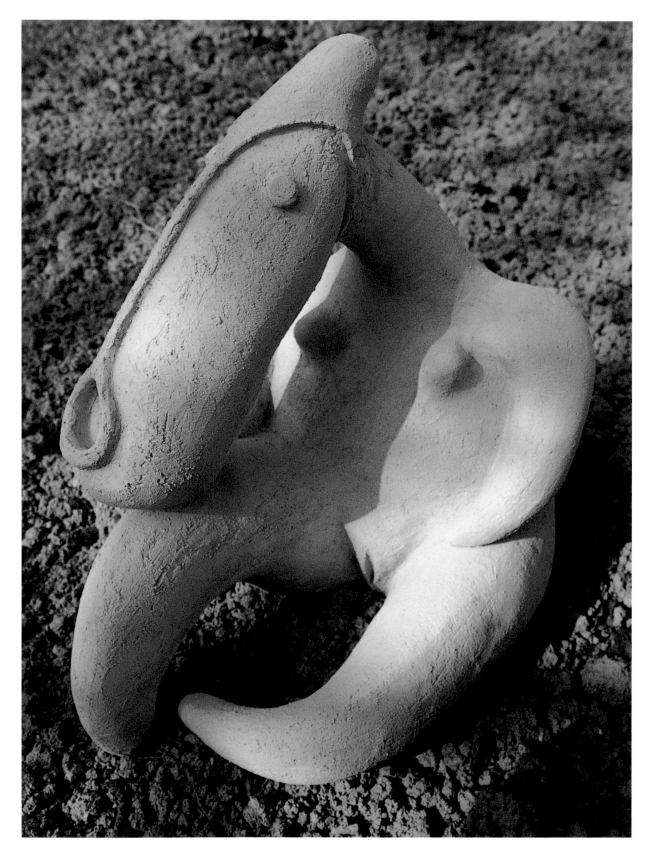

1999, white chamotte clay, chamotte, 1150°C.
35 x 33 cm
fehérre égő samottos agyag, samott

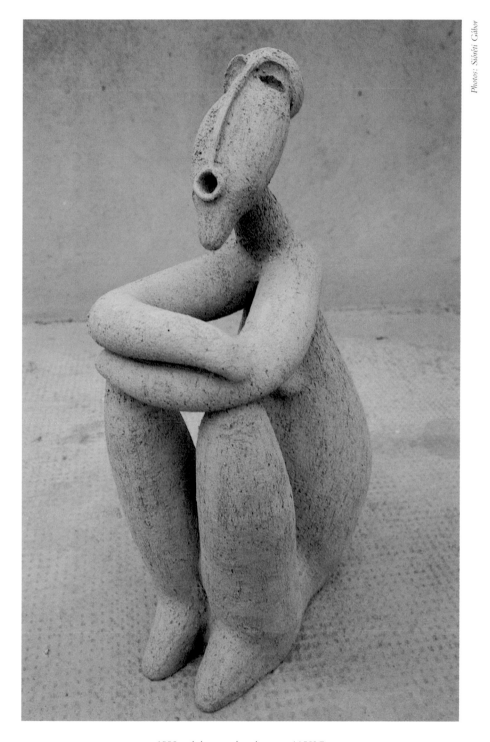

Photos: Süveti Gábor

1999, red chamotte clay, chamotte, 1150°C.
43 x 25 cm
vörösre égő samottos agyag, samott

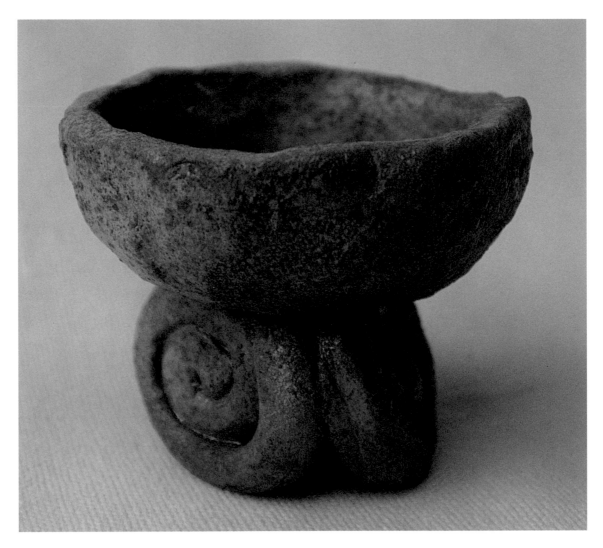

Bowl
1997, chamotte clay, raku, 980°C.
8 x 10 cm
Tál, samottos agyag, raku

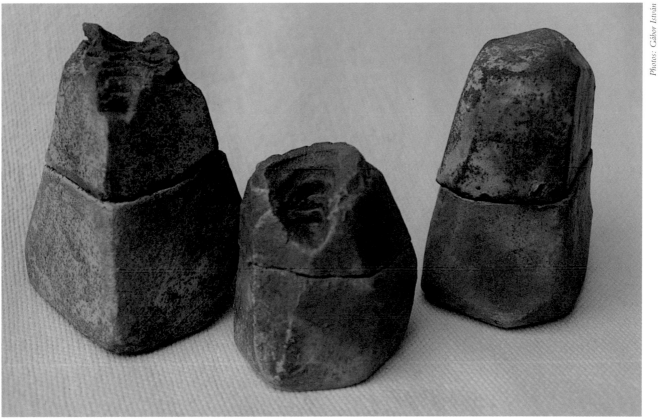

Photos: Gábor István

Boxes
1997, raku, 980°C.
9 x 6 x 6 cm, 6 x 5 x 5 cm, 9 x 5 x 6 cm
Dobozok

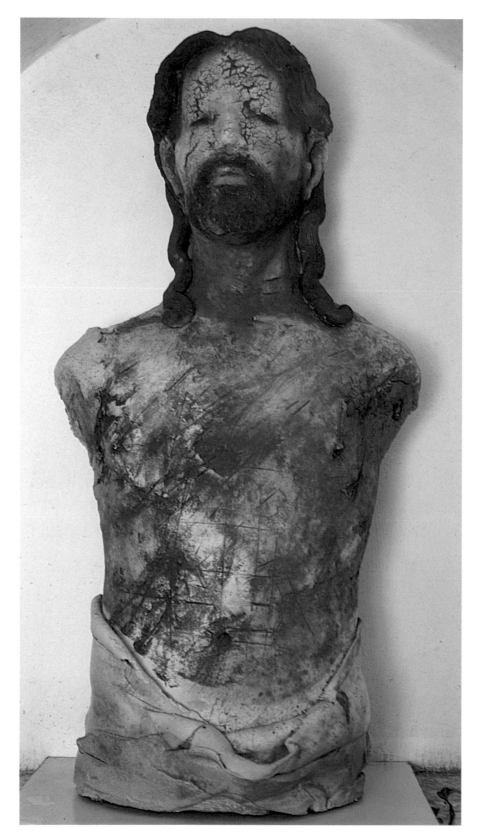

Christ Torso
1998, chamotte, oxide glaze, white engobe, raku fired, 1000°C.
55 x 22 x 11 cm
Krisztus-torzó, samott, oxidos máz, fehér engób, raku technikáral égetett

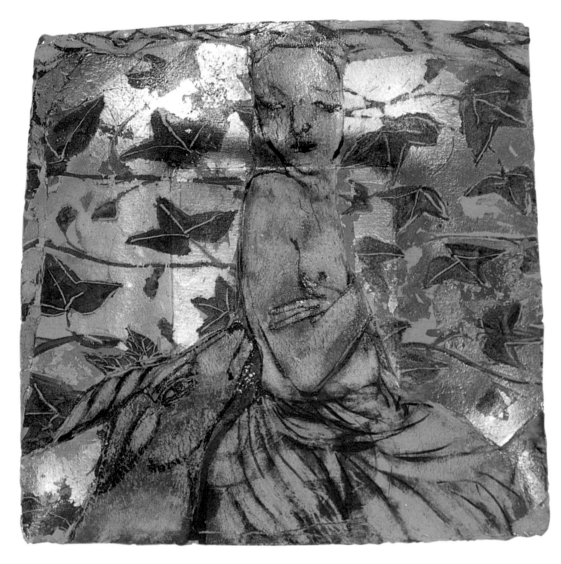

Girl-with-Unicorn Dish
1998, chamotte, glaze, gold luster 1100°C.
45 x 45 cm
Lány egyszarvúval-tal, samott, máz, aranylüszter

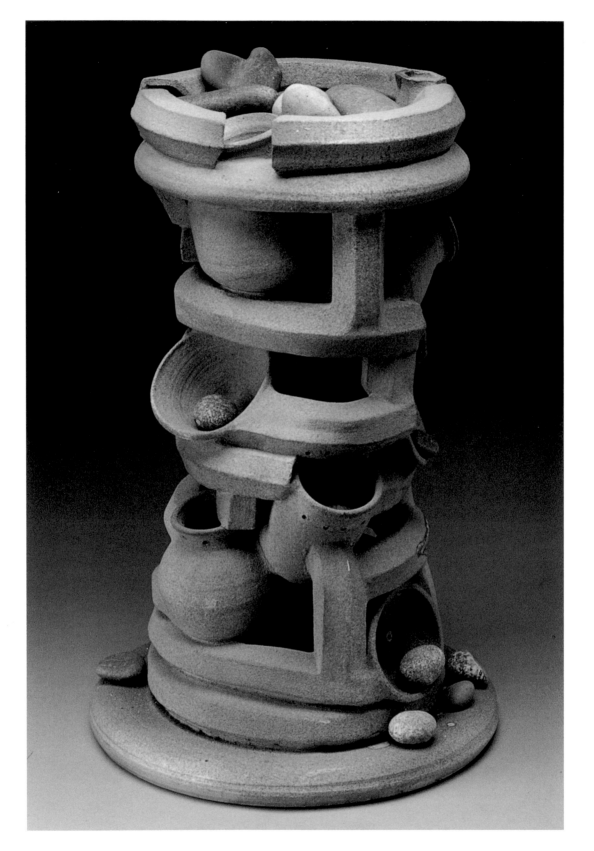

Waterfall
stoneware, salt-glazed, 1250°C.
76 x 30 cm
Vízesés, sómázos kőcserép

Lörincz Zsuzsanna
(Susan L. Nathenson)

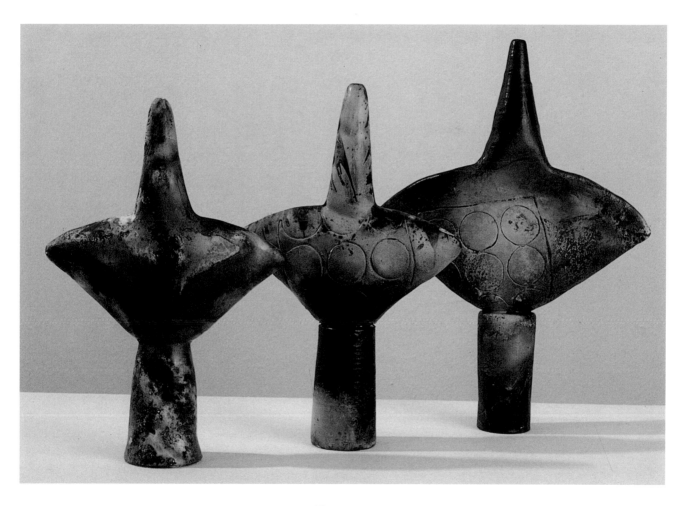

Three Idols
stoneware, burnished and smoke-fired, 1250°C.
20 x 15 cm
Három idol, kőcserép, füsttel égetett

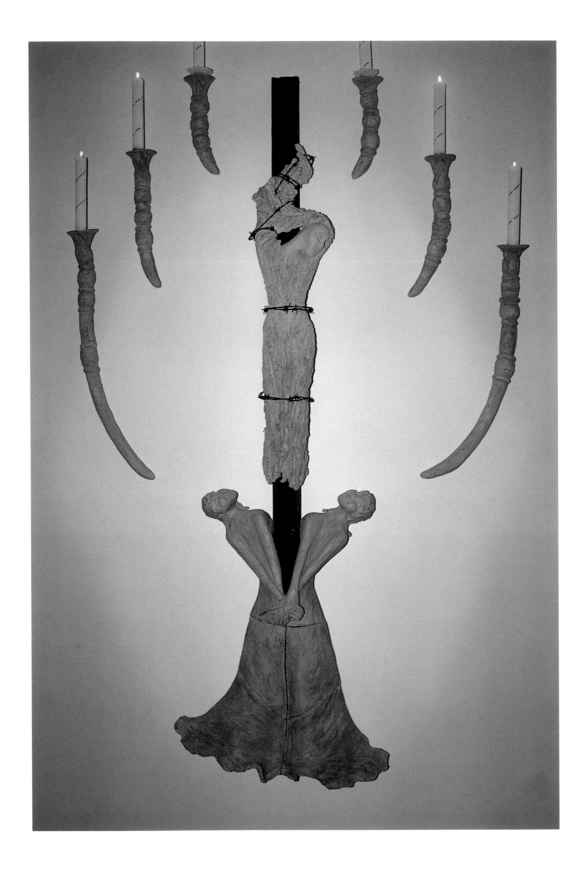

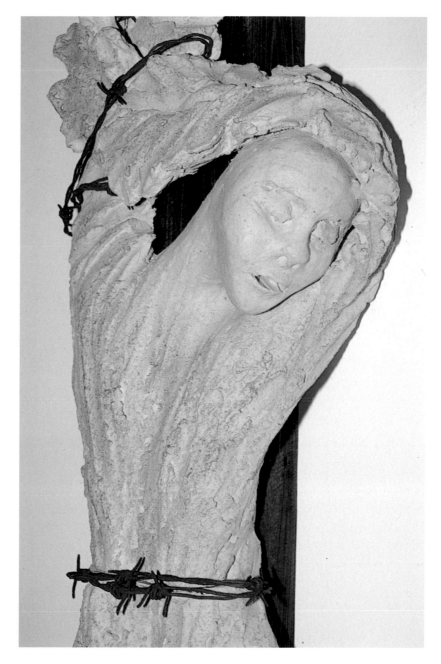

Life's Will to Live, In Memoriam A.F.
1999, white chamotte clay, 1100°C.
1.80 x 3 m
Az élet élni akar, in memoriam A.F.
fehér samottos agyag

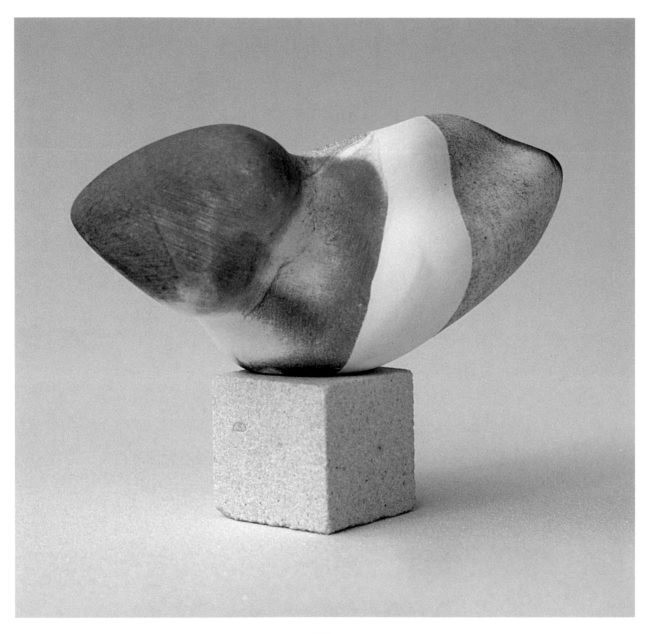

Idol
1999, chamotte, porcelain, metallic salt, 1280°C.
11 x 9 x 6 cm
Idol, samott, porcelán, fémsó

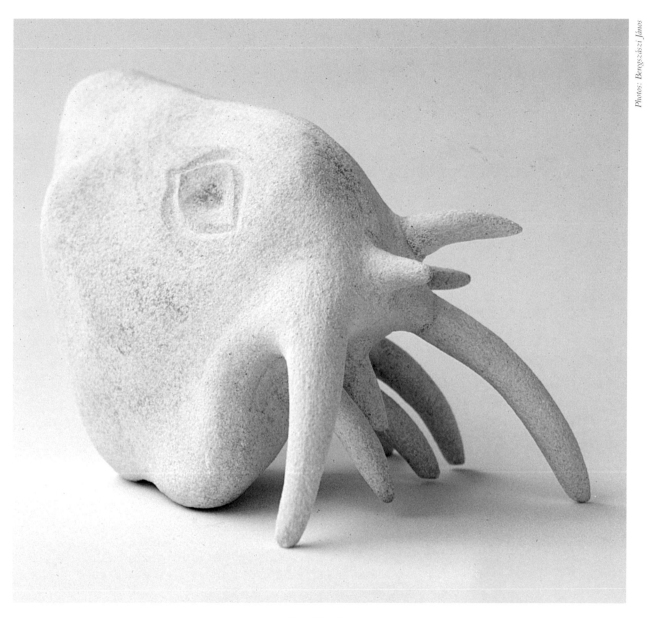

Photos: Beregszászi János

Ram Head
1998, chamotte, porcelain, metallic salt, 1280°C.
20 x 14 x 14 cm
Kosfej, samott, porcelán, fémsó

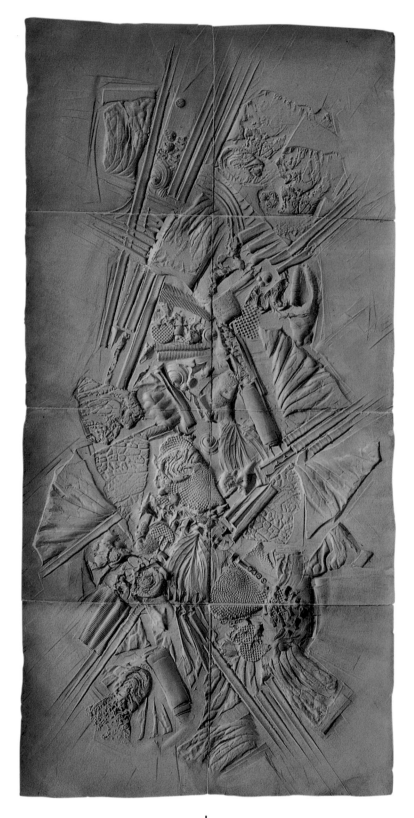

I.
1997, salt-glazed stoneware, 1000°C.
107 x 57 cm
sómázas kőcserép

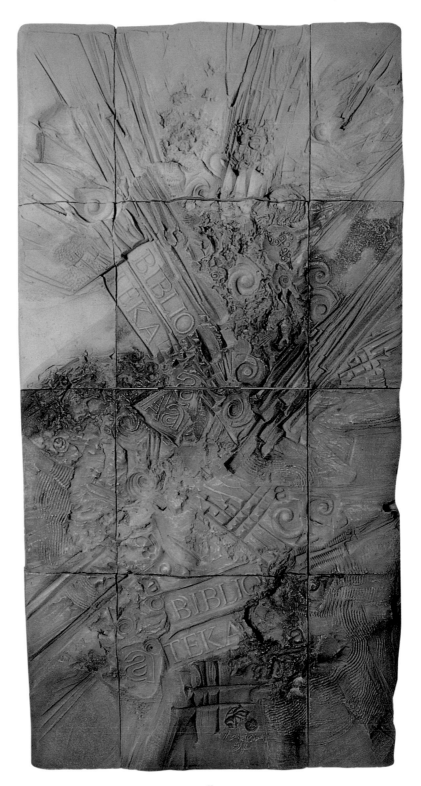

II.
1997, salt-glazed stoneware, 1000°C.
144 x 66 cm
sómázas kőcserép

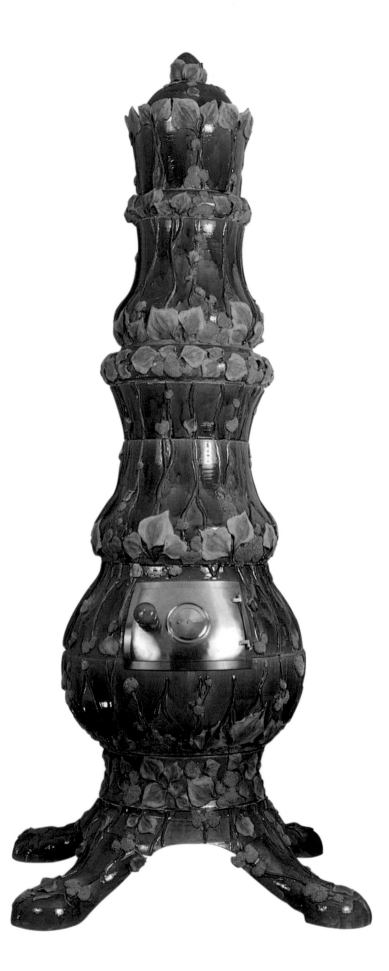

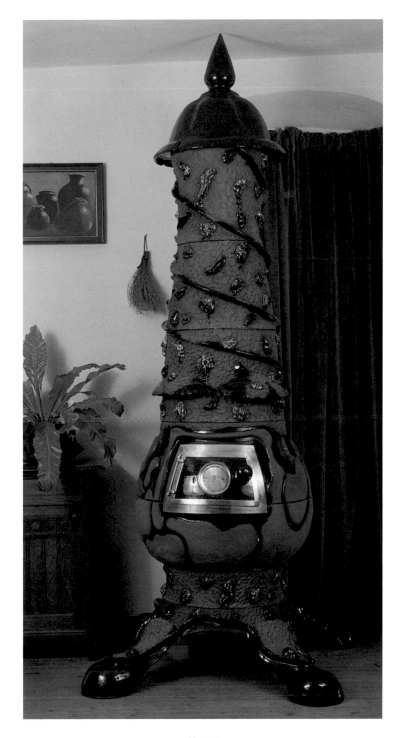

Stoves
1999, chamotte clay, glaze, brass door, 1100°C.
240 cm
Kályhák, samottos agyag, máz, sárgaréz ajtó

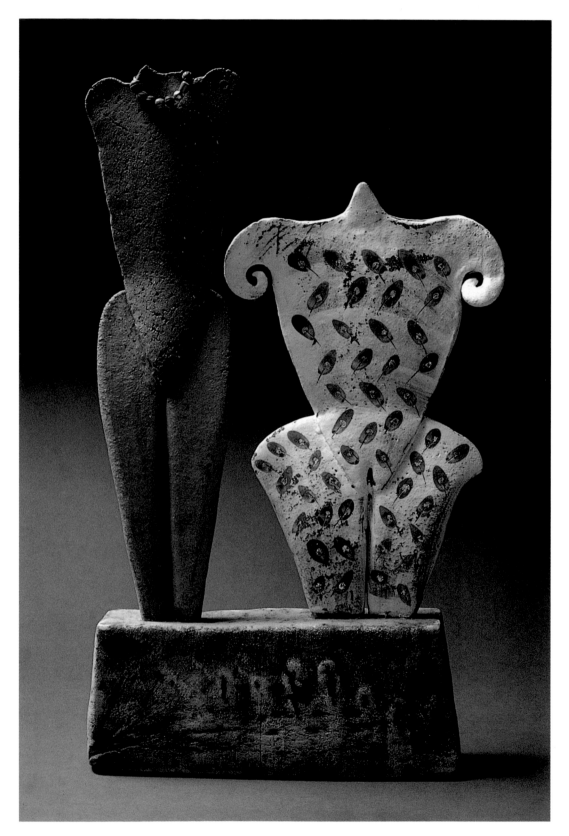

Double Portrait
1998, stoneware, oxide, glaze, gold leaf
53.5 x 31 x 7 cm
Kettős portré, kőcserép, oxid, máz, arany fólia

Photos: Füzi István

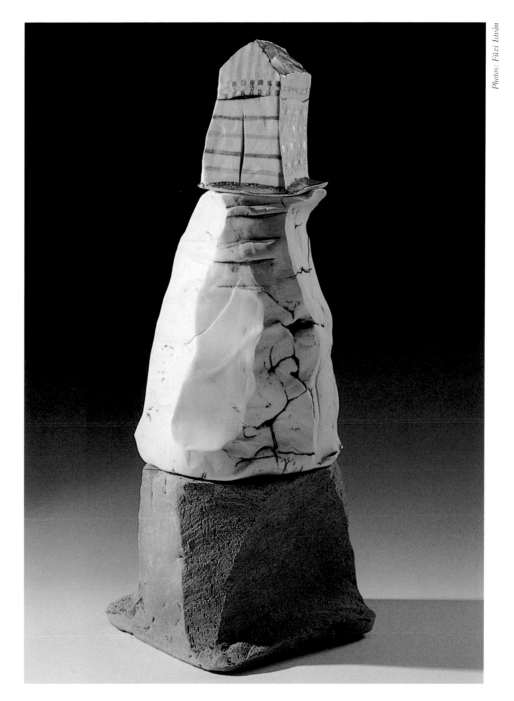

Before the Rain: Homage to John Malkevich
1998, stoneware, porcelain, luster, gold leaf
48 x 16 x 17 cm
Az eső előtt: hódolat John Malkevichnek, kőcserép, porcelán, lüszter, arany fólia

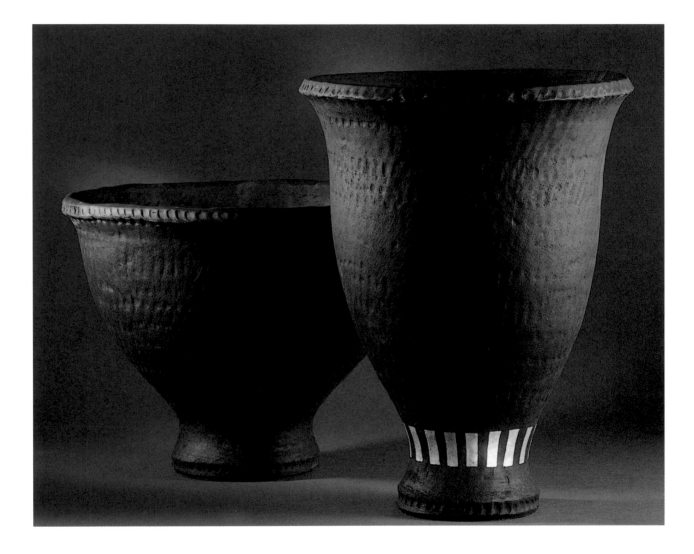

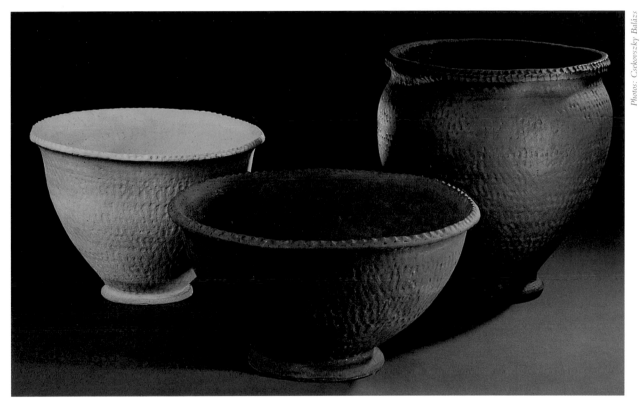

Photos: Csekovszky Balázs

Vessels
1999, colored chamotte and gold, hand-built by an ancient technique,1200°C.
38 – 54 cm x 35 – 52 cm
Edények, színezett samottos es 12%-os arany, őskori technika

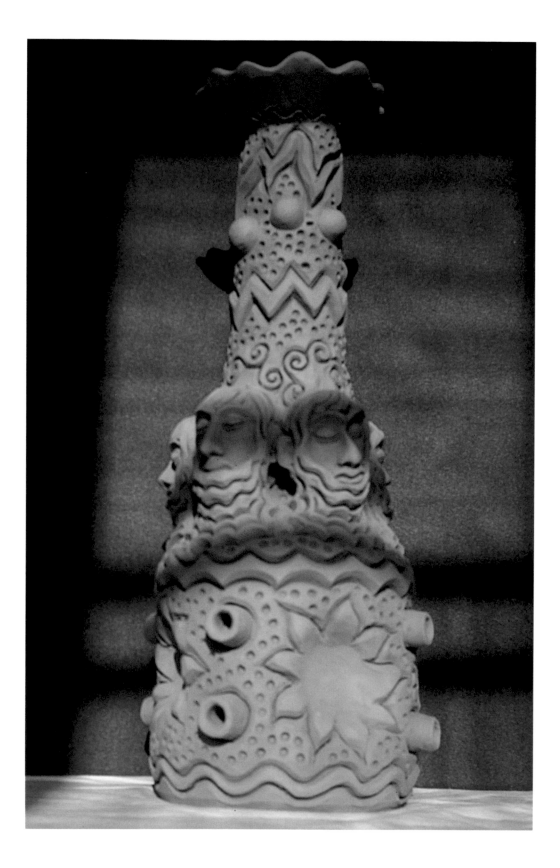

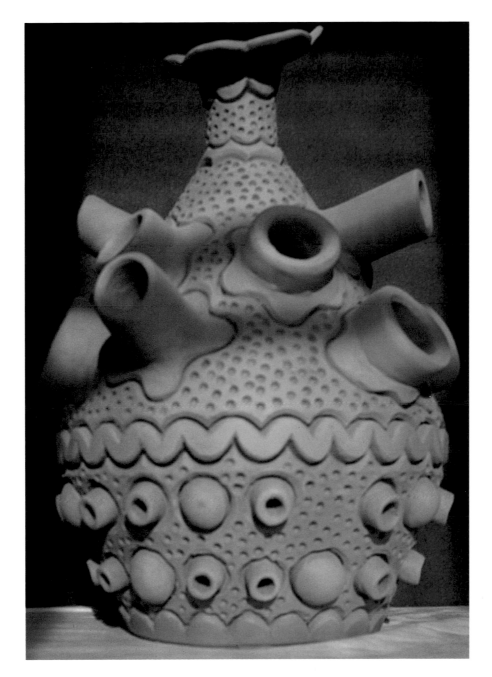

I. & II.
1998, red clay, 860°C. – 920°C.
40 x 25 cm
vörös agyag

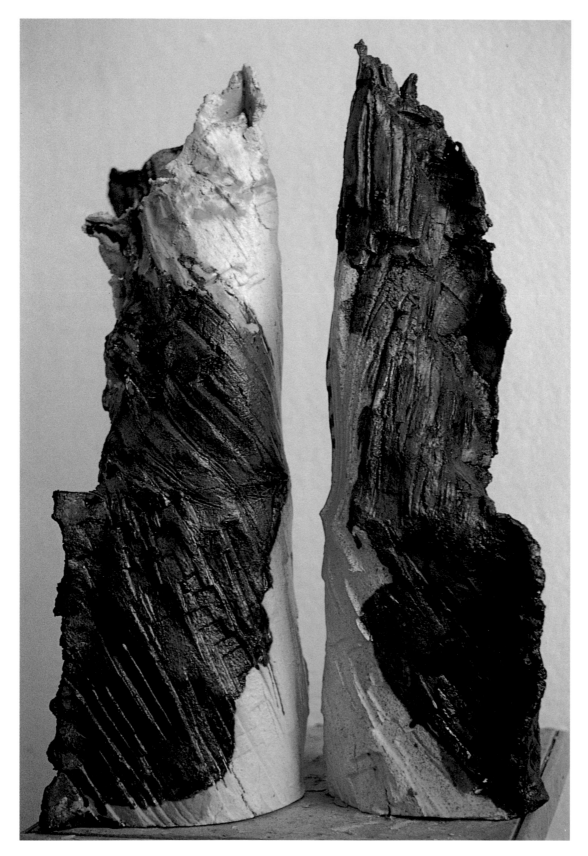

Metamorphosis
1998, 1100°C.
45 x 63 cm
Metamorfózis

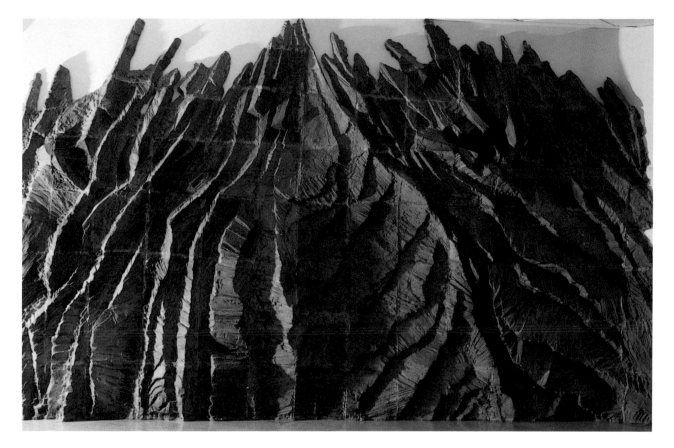

Lava
1996, colored chamotte, 1300°C.
530 x 350 cm
Láva, színezett somott

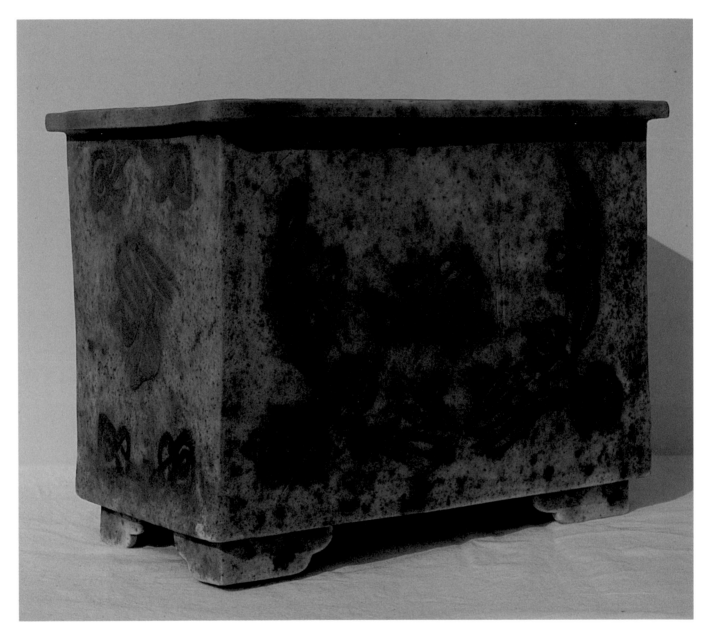

Angular box
1999, chamotte clay, 960°C.
23 x 16 x 29 cm
Szögletes doboz, samottos agyag

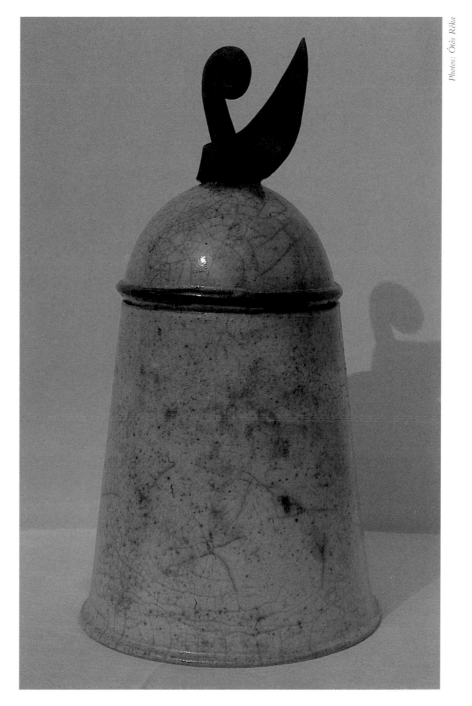

Photos: Öts Réka

Thrown box
1998, chamotte clay, 960°C.
30 x 15.5 cm
Korongolt doboz, samottos agyag

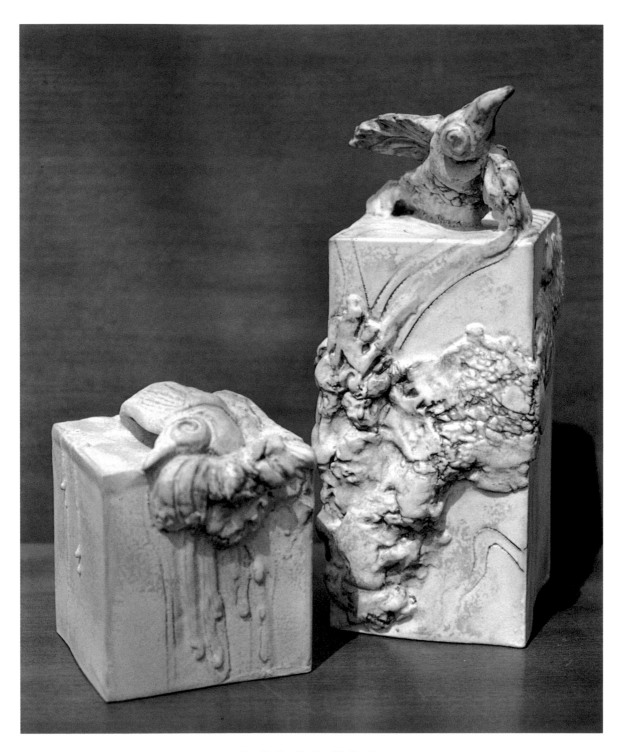

Hawk's Death, Hawk's Castle
1998, porcelain, 1300°C.
11 x 9 x 9 cm, 24 x 9 x 9 cm
Héjja halála, héjjavár, porcelán

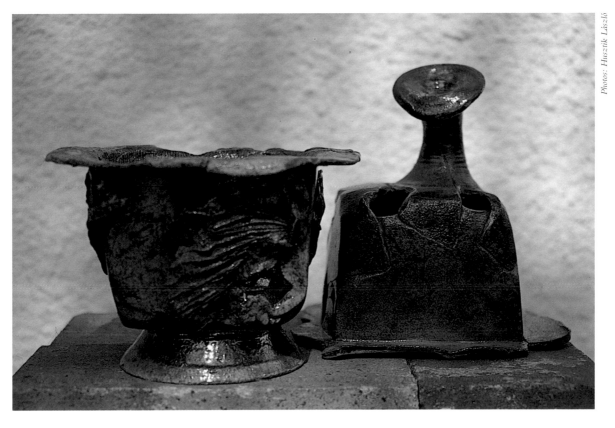

Photos: Husztik László

Angular vase, candle holder
1999, chamotte clay, 1100°C.
14 x 19 x 19 cm, 21 x 17 x 17 cm
Szögletes váza, mécsestartó, samottos agyag

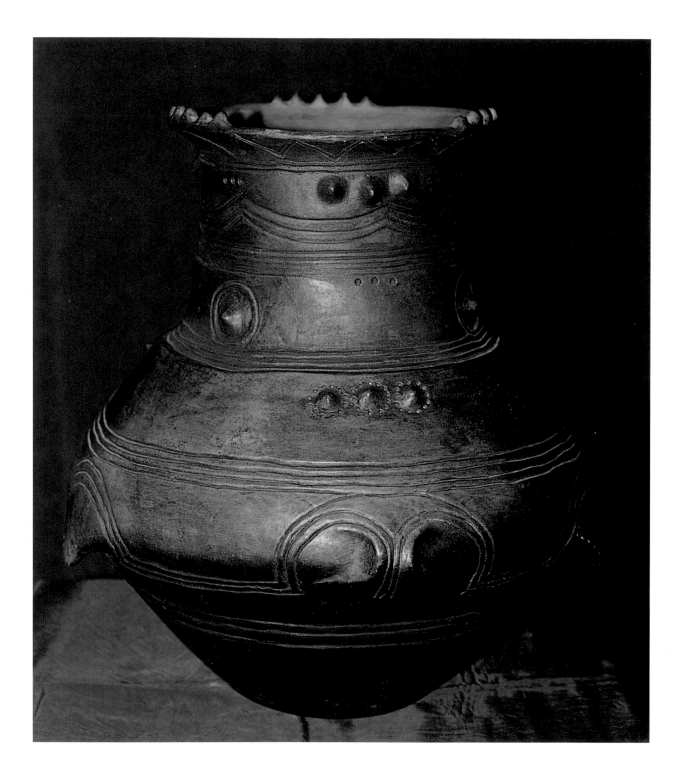

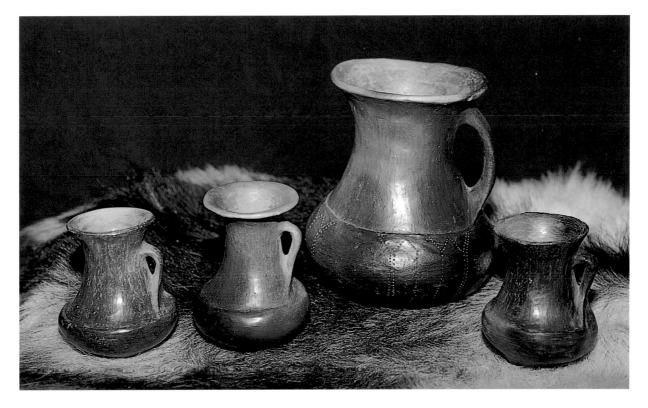

Ancient Reproductions
raw clay, 1000°C.
5 – 150 cm
Őskori reprodukciók, szűzagyag

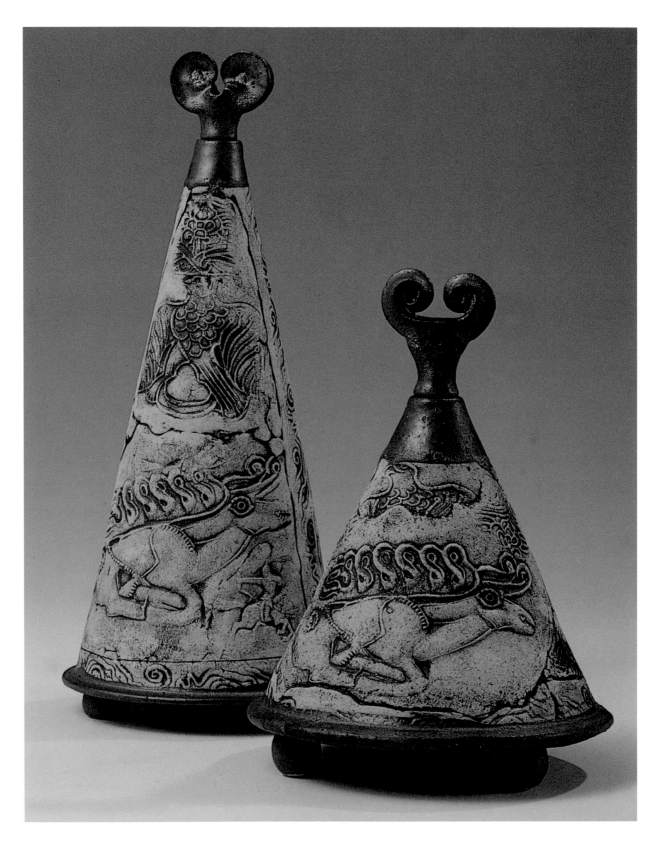

Memory of Our Ancestors
chamotte, metal-glazed stoneware, 1220°C.
35 x 15 cm, 23 x 17 cm
Őseink emléke, samott, fémmázos kőcserép

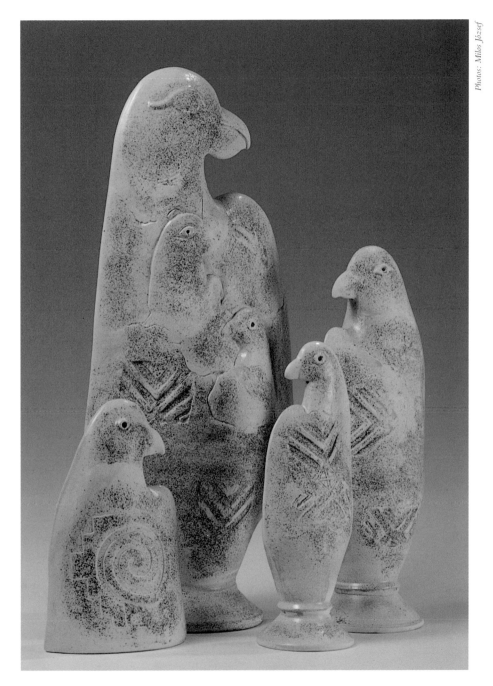

Photos: Milos József

Bird Family
porcelain, sand, 1380°C.
16 – 53 cm
Madárcsalád, porcelán, homok

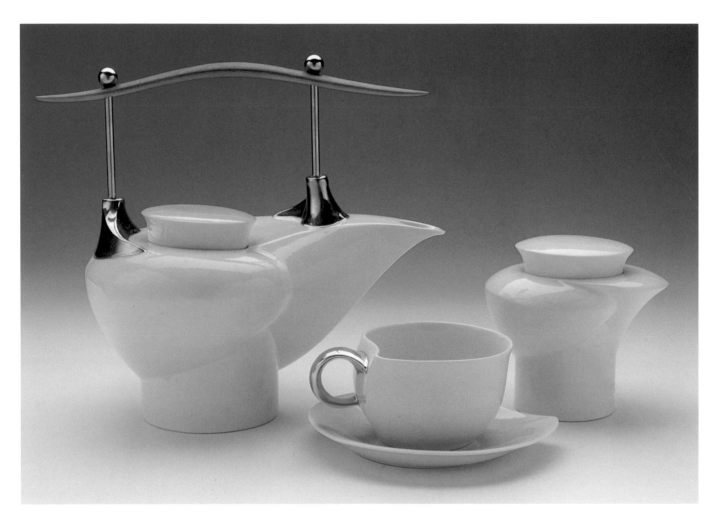

Tea Service for Six
porcelain, 1240°C.
1.7 – 9 deciliter
Hat-személyes teáskészlet, porcelán

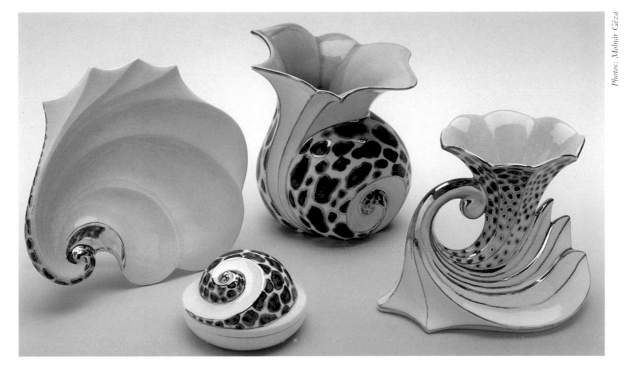

Photos: Molnár Géza

Bric-a-Brac
porcelain, 1240°C.
(Vase, 15 cm high)
Csecsebecse, porcelán
(Váza, 15 cm magas)

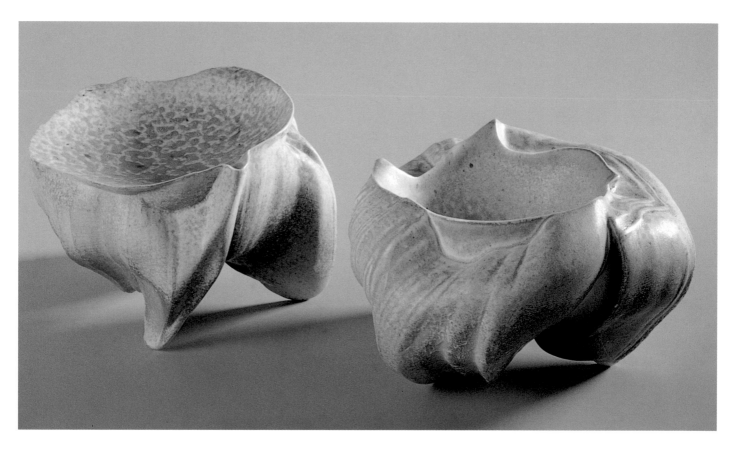

Objects
1997, half-porcelain, Herend porcelain, 1280°C. – 1360°C.
15 x 16 x 16 cm – 14 x 27 x 27 cm
Tárgyak, félporcelán, Herendi porcelán

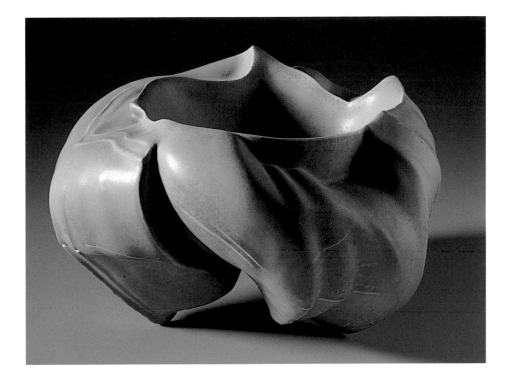

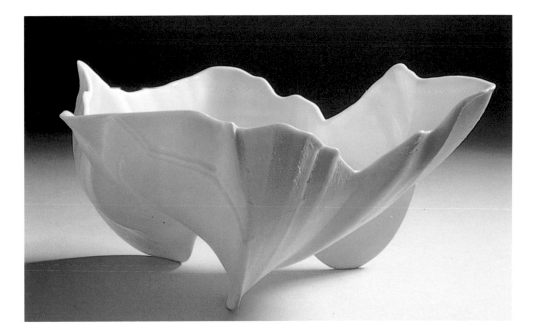

EVENING RADIANCE
Árpád Tóth, 1923

The road before us turns a deep rose colour
And shadows are strewn like bodies in the park,
But dusk still wears a delicate bright pallor
In the branches of your hair against the dark:
A fair and gentle serious brilliance,
One not to be confused with earthly light,
Thinned to something between scent and silence
By souls of things that wander in the night.

To scent and silence. Your hair glimmered and wore
The scent of secrets, a holy peace and quiet,
And life was sweeter than ever before,
My eyes drank in the light and fed my heart:
I could not tell if you were you or if
Your body were a bush of briars now
Invaded by some god whose soul would huff
And puff at me from every branch and bough.

For some time I stood silently and spellbound,
The minutes passed, millennia went by —
Then suddenly you took hold of my hand,
My heavy eyelids slowly rose, and I
Experienced within my heart again
A wellspring of deep music flooding through,
As blood fills the numbed courses of the veins,
A stirring in the clay: my love of you.

ESTI SUGÁRKOSZORÚ
Tóth Árpád, 1923

Előttünk már hamvassá vált az út,
És árnyak teste zuhant át a parkon,
De még finom, halk sugárkoszorút
Font hajad sötét lombjába az alkony:
Halvány, szelíd és komoly ragyogást,
Mely már alig volt fények földi mása,
S félig illattá s csenddé szűrte át
A dolgok esti lélekvándorlása.

Illattá s csenddé. Titkok illata
Fénylett hajadban s béke égi csendje,
És jó volt élni, mint ahogy soha,
S a fényt szemem beitta a szívembe:
Nem tudtam többé, hogy te vagy-e te,
Vagy áldott csipkebokor drága tested,
Melyben egy isten szállt a földre le,
S lombjából felém az ő lelke reszket?

Igézve álltam, soká, csöndesen,
És percek mentek, ezredévek jöttek —
Egyszerre csak megfogtad a kezem,
S alélt pilláim lassan felvetődtek,
És éreztem: szívembe visszatér
És zuhogó, mély zenével ered meg,
Mint zsibbadt erek útjain a vér,
A földi érzés: mennyire szeretlek!

traditional forms
hagyományos formák

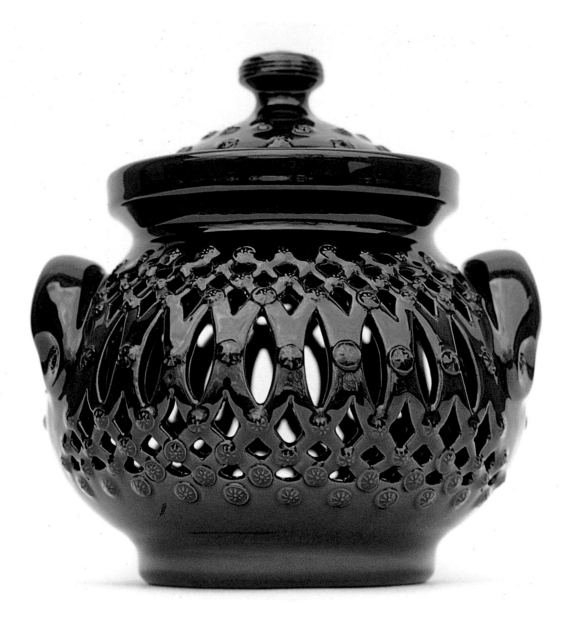

1998, vörös agyag, 1000°C.
18 cm

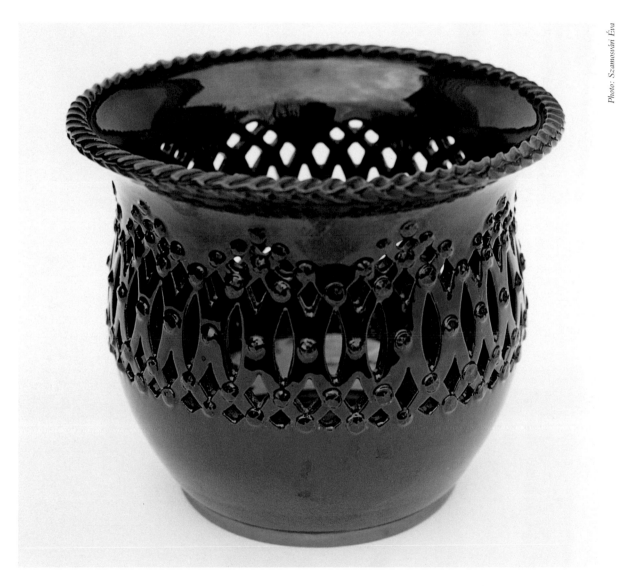

Photo: Szamosvári Éva

1999, vörös agyag, 1000°C.
20 cm

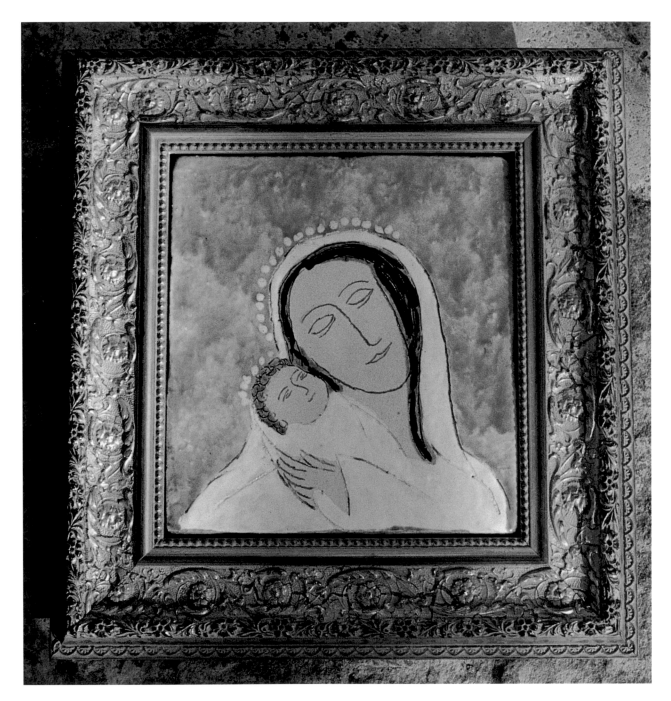

Modonna and Child
1999, chamotte, potter's glaze, 960°C.
40 x 30 cm
Modonna és gyermeke, samott, fazekasmáz

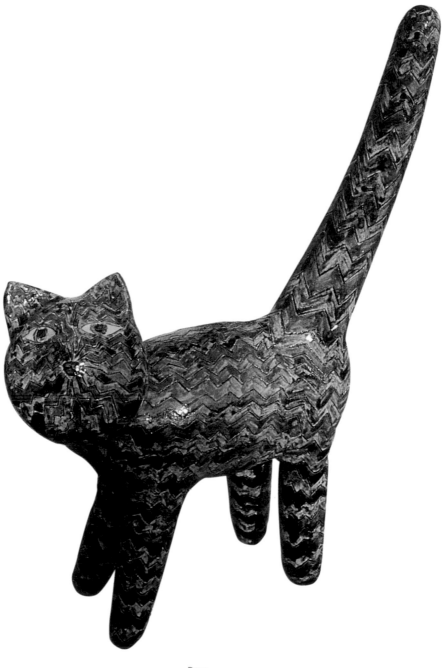

Puss
1999, chamotte, potter's glaze, 960°C.
25 x 30 cm
Cica, samott, fazekasmáz

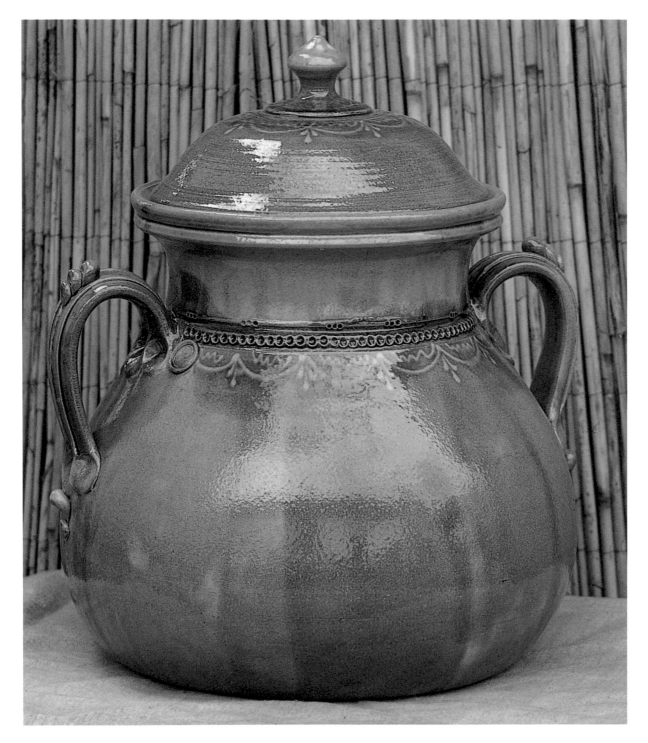

1999, chamotte, glaze, 1030°C.
35 x 104 x 23 cm
samott, máz

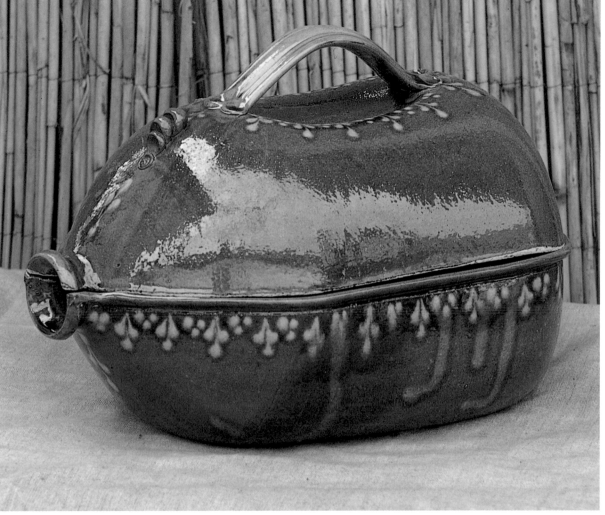

Photo: Boldog Gusztáv

Chicken Roaster
1998, 1030°C.
21 x 36 x 87 cm
Csirkesütő

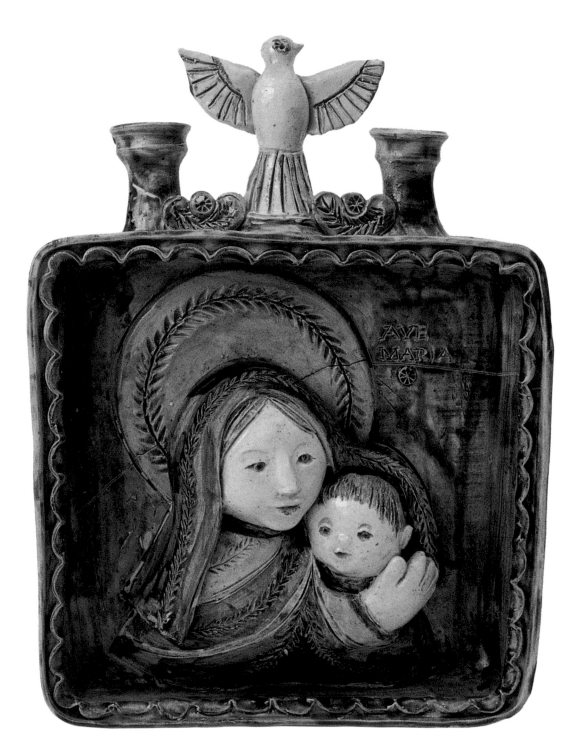

Madonna and Child
potter's clay, engobes, glaze, 980°C.
Modonna és gyermeke, fazekasagyag, engóbok, máz

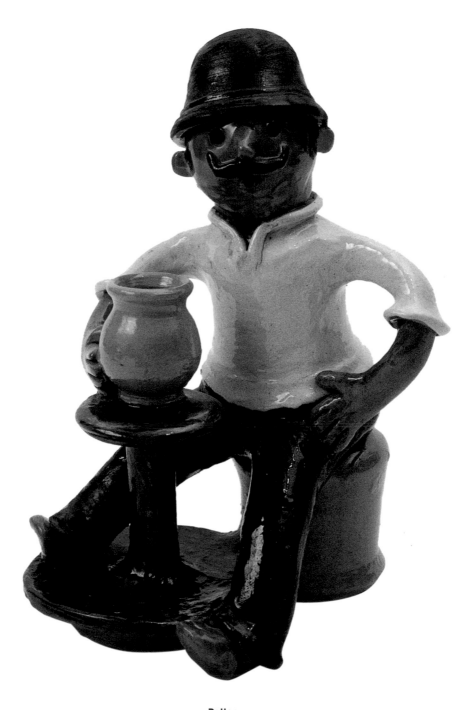

Potter
1998, potter's clay, engobes, glaze, 980°C.
12 x 25 x 20 cm
Fazekas, fazekasagyag, engóbok, máz

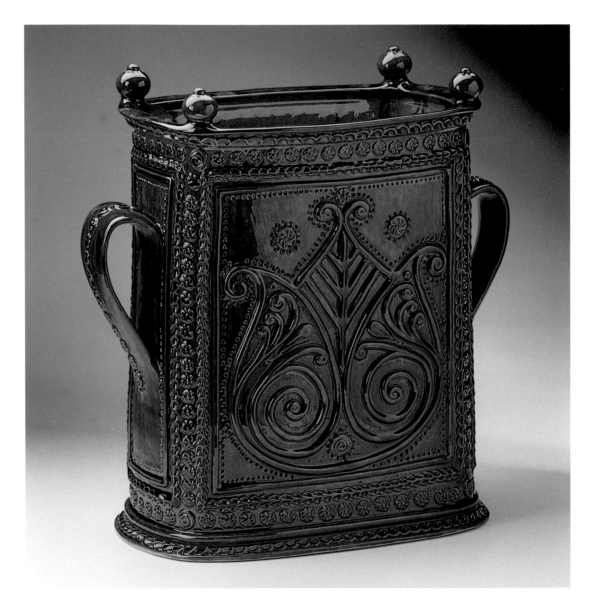

Candle Dipper
potter's clay, glaze
30 x 21 x 12 cm
Gyertyamártó, fazekasagyag, máz

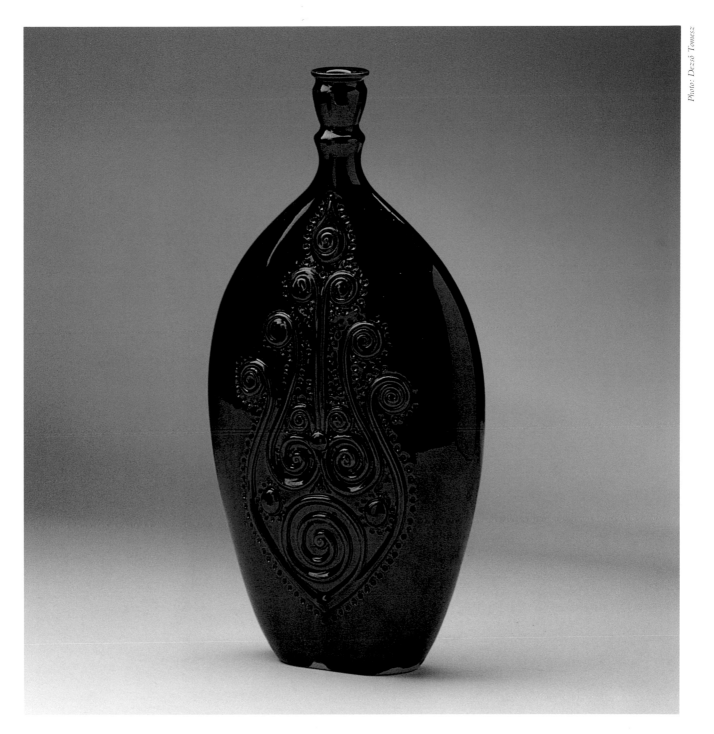

Photo: Dezső Tomesz

Brandy Flask
22 x 11 x 4 cm
Pálinkásbutella

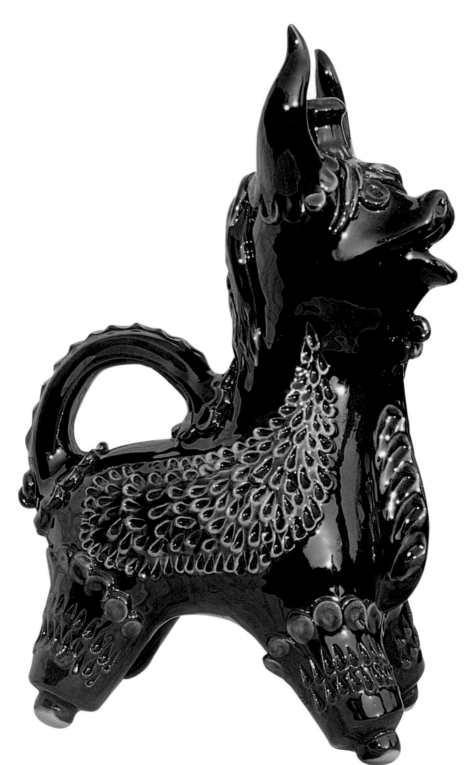

Dragon-Deer
1998, raw clay, 980°C.
16 x 16 x 20 cm
Sárközi, szűz agyag

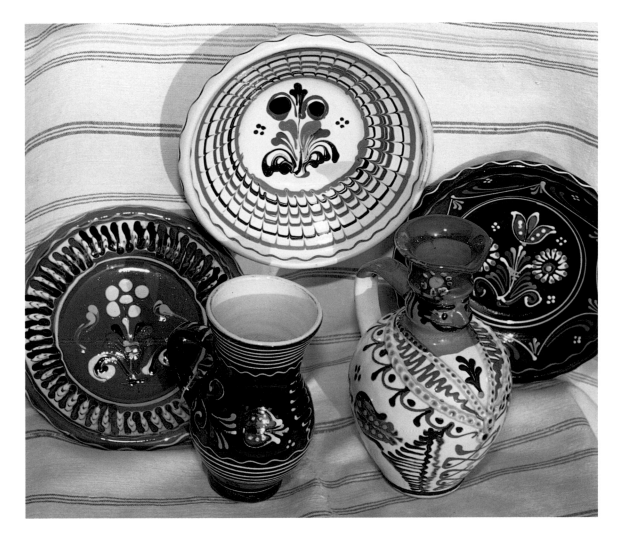

Wine Vessel
1998, raw clay, 980°C.
25 cm
Boroskorsó, szűz agyag

Pitcher
1998, raw clay
37 cm
Korsó, szűz agyag

Wine Vessel
1997, raw clay
36 cm
Boroskorsó, szűz agyag

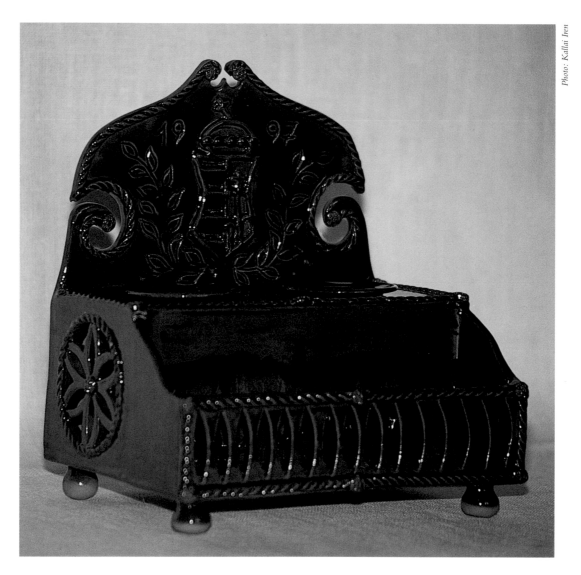

1998, 19 x 20 x 14 cm

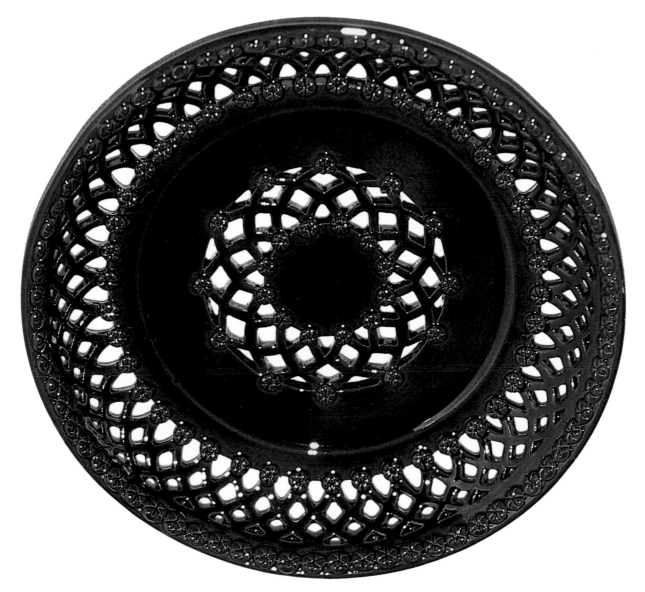

1999, 28 cm diameter

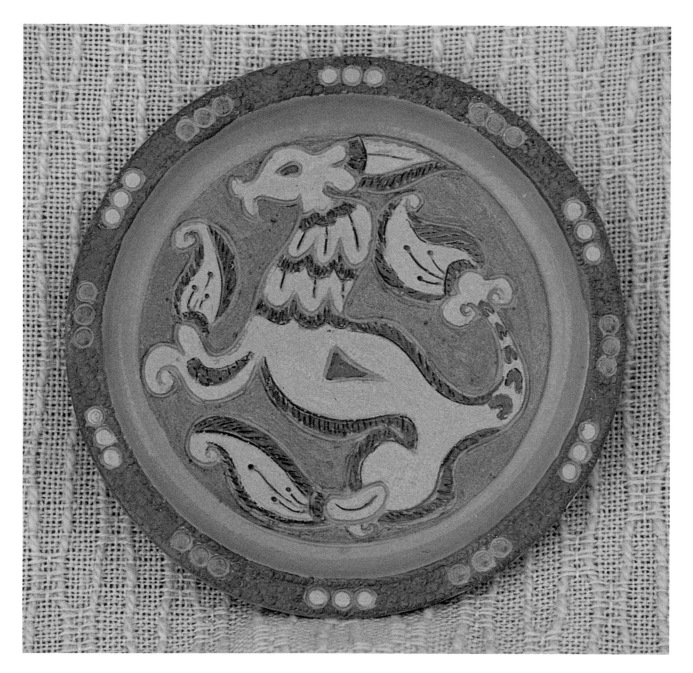

Wall Platter
17 cm diameter
Falitál
17 cm átmérő

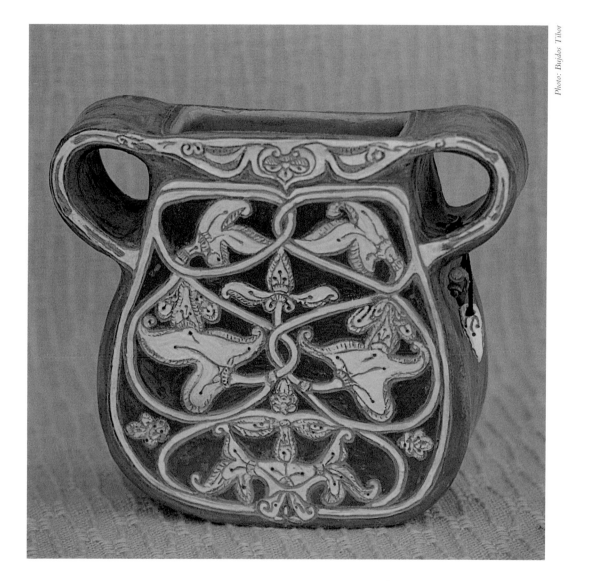

Photo: Bujdos Tibor

Vase
1998, engobe, glaze
17.5 x 21 x 6 cm
Váza, engób, máz

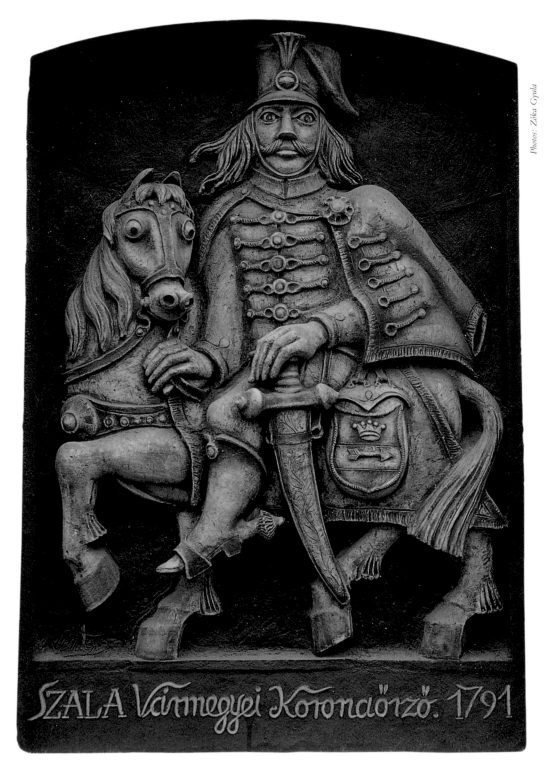

SZALA Vármegyei Koronaörzö. 1791

Crown Guard
1997, slip-glazed chamotte, 1100°C.
100 x 130 cm
Koronaör, agyagmázas samott

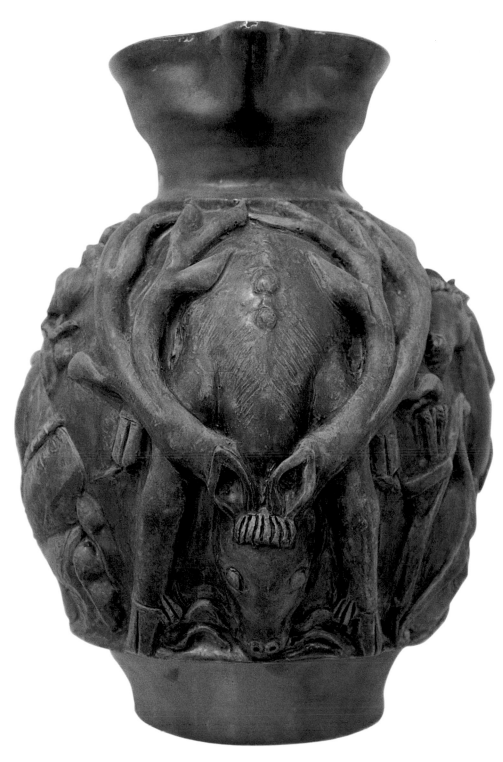

Pitcher
1998, stoneware (local clay), 1040°C.
30 x 50 cm
Korsó, kőagyag (városlődi agyag)

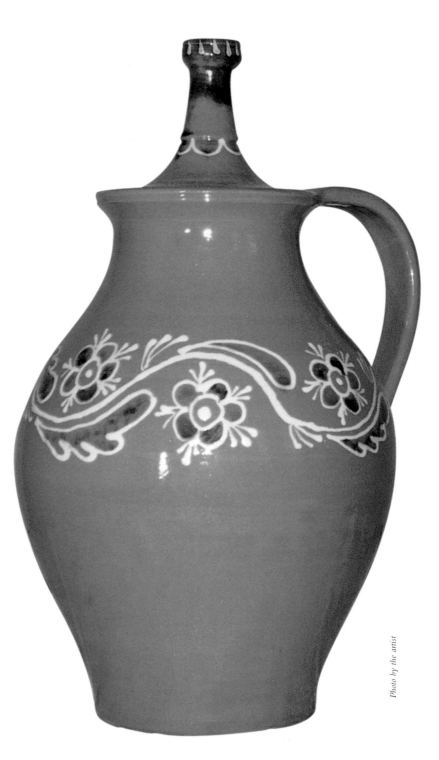

Jug
1999, 940°C.
30 x 58 cm
Korsó, vörös agyag

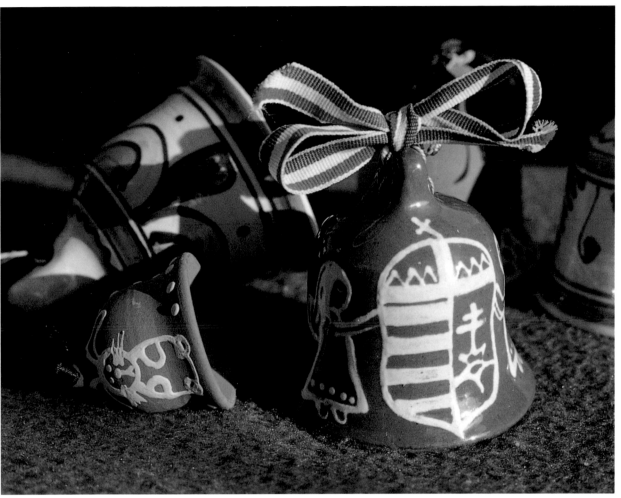

Photo: Proksza Péter

Bells
1999, red clay
6.5 cm
Csengők, vörösagyag

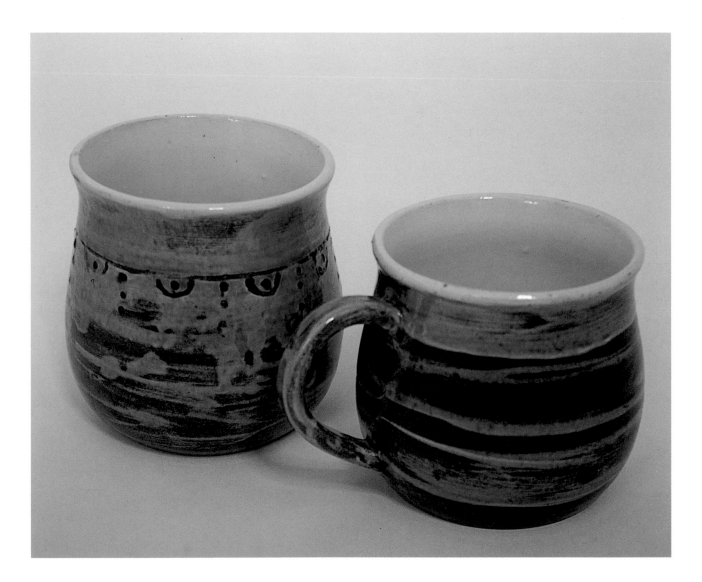

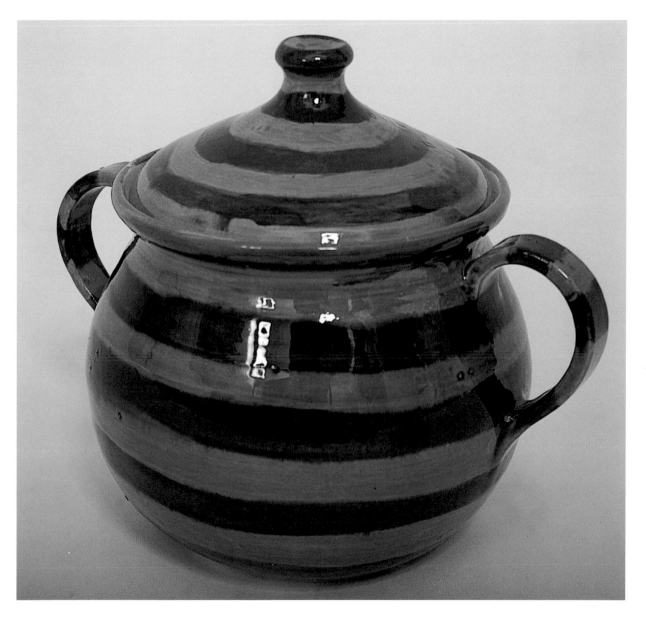

Honey Pot
1999, potter's clay, glaze, 1000°C.
10 x 9 cm, 12 x 10 cm
Mézescsupor, fazekasagyag, máz.

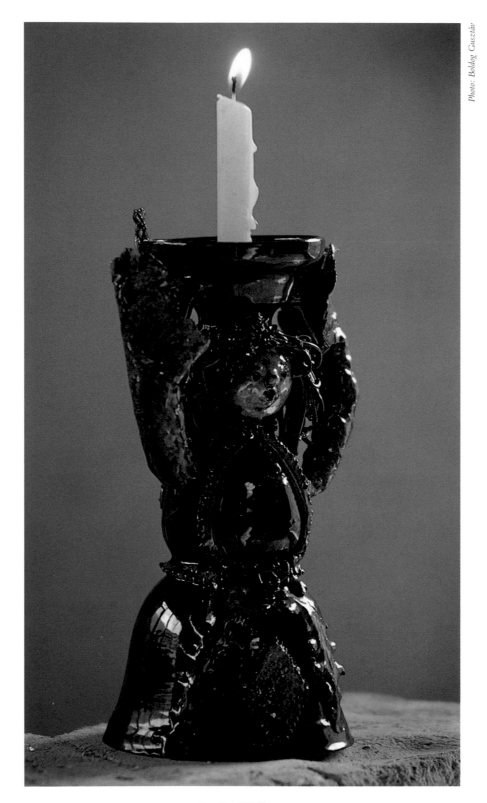

Candlestick Figure
1998, potter's clay, glaze, 980°C.
19 x 26 x 9 cm
Gyertyatartó figura, fazekasagyag, máz

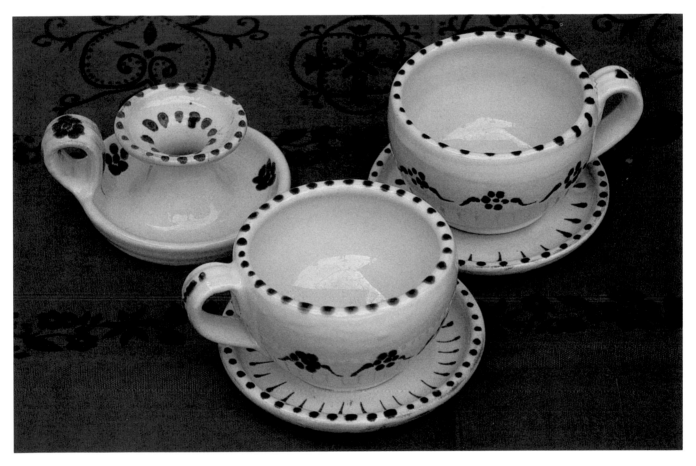

Cups and saucers with candlestick
1999, potter's clay, glaze, 980°C.
6 cm high
Csészekészlet gyertyatartóval, fazekasagyag, máz

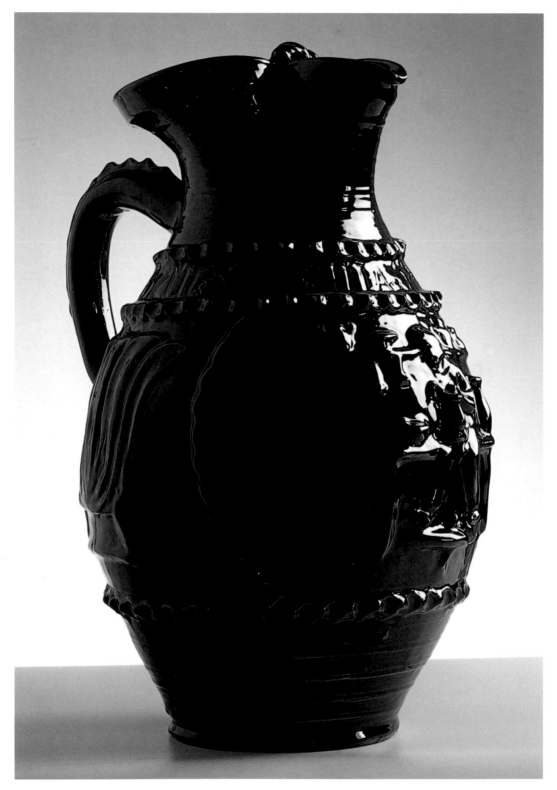

Pitcher
1999, red clay, glaze, 955°C.
50 x 90 cm
Kancsó, vörös agyag, máz

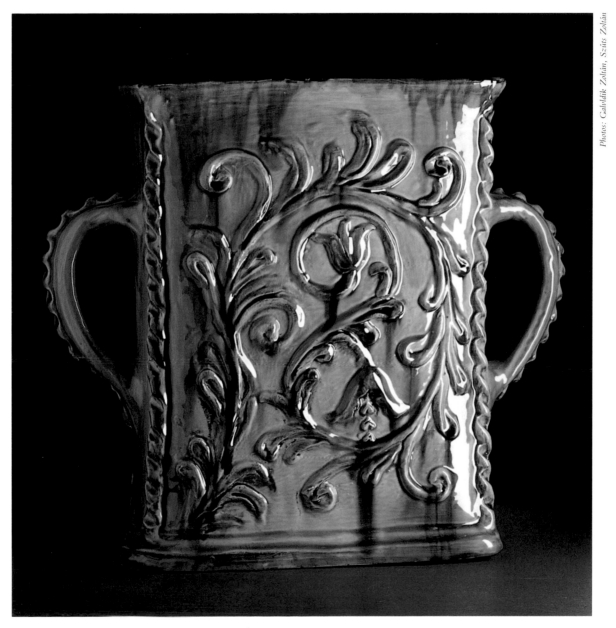

Photos: Gabeldik Zoltán, Szűts Zoltán

Candle Dipper
1998, red clay, glaze, 955°C.
37 x 29 cm
Gyertyamártó

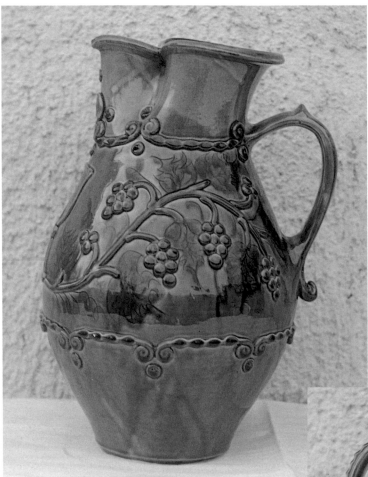

Wine Carafe
1997, potter's clay, engobe, glaze, 960°C.
42 x 28 cm
Boroskancsó, fazekasagyag, engób, máz

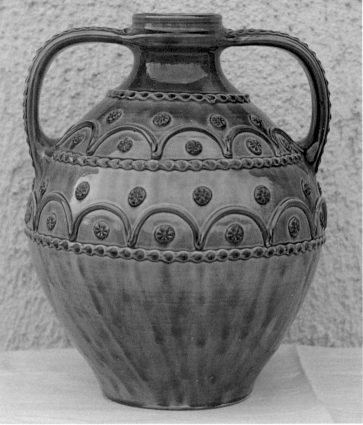

Two-handled Pitcher
1997, potter's clay, engobe, glaze, 960°C.
40 x 35 cm
Kétfüles kanta, fazekasagyag, engób, máz

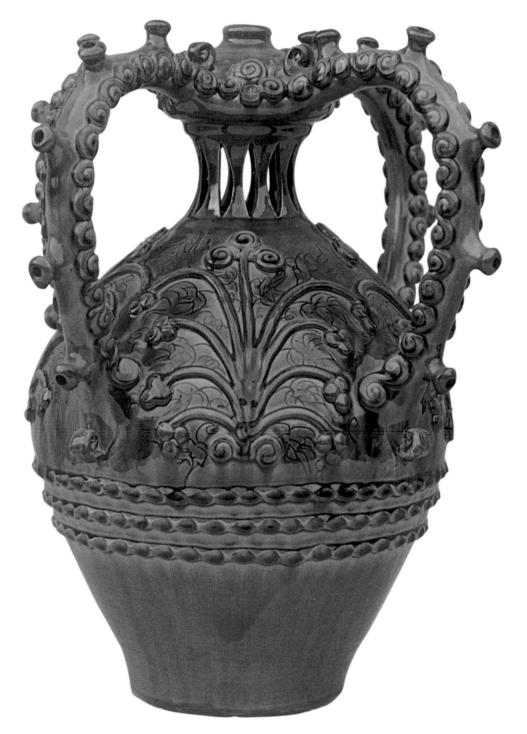

Crown Pitcher
1997, potter's clay, engobe, glaze, 960°C.
45 x 34 cm
Koronás kancsó, fazekasagyag, engób, máz

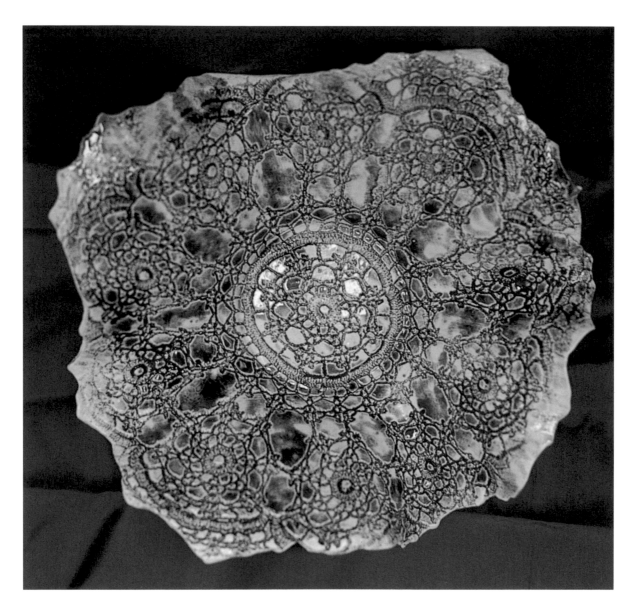

Decorative Platter
1997, white clay, glaze, 970°C.
30 cm diameter
Dísztál, fehér agyag, máz

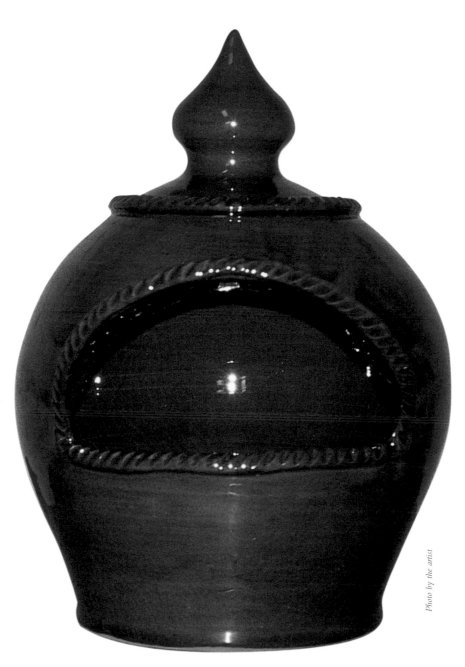

Photo by the artist

Salt Pot
1999, 940°C.
21 x 10.5 x 46 cm
Sósfazék

MY BROW GRADUALLY SINKS
Ernő Szép, 1928

I read shapes in clouds and the ocean
Have worn out both spring and the autumn,
For years travelled, dreaming my passage
through years and woke among years.

My grief is no use to a dead man,
My heart is no use to a miser,
My words are no use to a pauper,
Sad children don't understand me.

Dumb are the wide mouths of roses,
The tree bowed by the wind won't embrace me,
Mad water stares at me, a stranger,
The rising mount is a deaf hulk.

The wild beast whimpers on the prairie,
Fires jostle in the earth's belly,
Ice circles the outermost planets
The stars observe me like bright spies.

My brow gradually sinks head downwards,
The moon sniggers above my tombstone,
I marvel and marvel, I marvel
for ever, marvel at it all.

HOMLOKOM LASSAN LEÁLDOZ
Szép Ernő, 1928

Olvastam a felhőt, a tengert
Tavaszt meg őszt kijártam én már
Utaztam éven, éven átal
Álmodtam és ébredtem én

Gyászommal nem kellek halottnak
Nem kellek gazdagnak szívemmel
Szavammal nem kellek szegénynek
A síró gyermek meg nem ért

A rózsa nyíló szája néma
A szélütött fa nem ölelhet
Az őrült víz néz, rám nem ismer
A fölkelt hegy süket tetem

Vad állat nyöszörög a pusztán
Lenn tűz tolong a föld belében
Jég cirkál a világok mellett
Fenn lesnek spicli csillagok

Itt homlokom lassan leáldoz
Sírom fölött a hold vihog már
Csodálkozom, csodálkozom még
Örökkétig csodálkozom

the artists speak
a művészek beszélnek

Is art important in today's world?

ALBRECHT JÚLIA:
"Yes, it is very important. Expressing our opinion in art is an inner need, and I know many people are interested in it. Art observers are able to comprehend artistic products, which are transformed in the process of their understanding. Humanity will not easily give up this free intellectual game."

BORBÁS IRMA:
"We need the beauty, the thought, transmitted by art to get to know ourselves and the world. Painting, books, ceramics can reflect beauty."

S. FEHÉR ANNA:
"By all means, since art with real values enriches the soul, delights, and ensures survival in this hectic world."

FEKETE LÁSZLÓ:
"Absolutely yes, because we cannot allow this terribly realistic, financial, economic, scientific mentality to overrun the whole world. We must resist and speak about such things that are much more important than 'the reality glued to the soil.' This is a translation of a Hungarian expression."

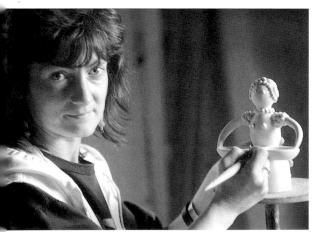

Rózsa Ibolya

FODOR ILDA:
"There has never existed a civilization without art."

ILLÉS LÁSZLÓ:
"You can find pieces from ancient times, which proves that artistic and self-expression were always very important. The question is where you put the border of art, if you want to. For me the clarity of the spirit and the capability of being always open for the new are very important."

Fontos-e a művészet a mai világban?

ALBRECHT JÚLIA:
Igen, nagyon fontos. Belülről jövő igényem, hogy véleményemet szabad művészetben fejezzem ki, és tudom, hogy ez sokakat érdekel. A műélvező képes a műalkotást felfogni, és megértése folyamatában átalakítani. Az ember nem egykönnyen adja fel ezt a szabad szellemi játékot.

BORBÁS IRMA:
Szükségünk van a szépségre, a gondolatra, amelyet a művészet segítségével adunk tovább, hogy magunkat és a világot megismerjük. A festmények, könyvek, kerámiák mind a szépséget tükrözik.

S. FEHÉR ANNA:
Feltétlenül, hiszen az igazi érétkeket hordozó művészet lelkiekben gazdagít, gyönyörködtet, és túlélést biztosít az ember számára ebben a zaklatott világban.

FEKETE LÁSZLÓ:
Természetesen igen! Nem engedhetjük meg, hogy a mértéktelen realitás, pénz- és gazdaság központúság, tudományos gondolkodásmód uralja az egész világot. Ellen kell állnunk és beszélnünk kell azokról a dolgokról, amelyek sokkal fontosabbak, mint a röghöz kötött valóság.

FODOR ILDA:
Művészet nélkül soha nem létezett civilizáció.

ILLÉS LÁSZLÓ:
A paleolitikumban már készítettek kis agyagfigurákat, ami mutatja, hogy mindig is fontos volt a szellemi, művészi önkifejezés. Kérdés az, hogy hol húzzuk meg a művészet határát, vagy egyáltalán húzzunk e ilyen vonalat. Fontosnak tartom a szellem tisztaságát, színvonalát és az új befogadására való képességet.

KISS KATALIN:
A művészet nagyon fontos. A legfontosabb. A művészet lehet egy ebéd megfőzése, egy kert felásása, egy pár szóból

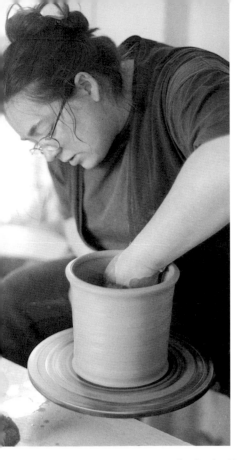

above: Borbás Irma
right: Fodor Ilda

KISS KATALIN:
"Art is very important. It is the most important thing of all. However, art could be the preparation of a lunch, digging up the vegetable garden, or a thought phrased by a few words, or any other subject or creation, but only if these activities are professionally sacred."

KÓCZIÁN CSABA:
"Art guards the 'spirit of the world' for humankind. Art and humankind are inseparable."

MÁRTA ELZITA:
"The arts will be important as long as humans live on the earth. The history of art is as old as the history of mankind. It is the product of the human spirit, and it is such a basic need to the soul as food and drinks to the body. In my opinion, its necessity cannot be questioned."

MÉSZÁROS GÁBOR:
"Yes, since art is a tool, and no civilization did, can, or could exist without it."

NYÚZÓ BARBARA:
"Art is important everywhere and for everybody. There is a need for people to look at the world from a different perspective and approach everyday life from a different angle."

F. OROSZ SÁRA:
"Yes, with particular respect to the emotional and technical turbulence of the end of the millennium."

PROKSZA GYÖNGYI:
"I think the arts expand to all spheres of human life. As the external life changes to be more technical, mechanical and 'cybernetical,' inside, as human beings, we demand a surplus of beauty that can be intermediated by artistry."

PUSZTAI ÁGOSTON:
"Without art, the life of man becomes dreary. Now, at the end of the twentieth century, technology holds the interest of man, who is more faithless than ever. However, he is in need of ideals, culture, and God, which are transmitted through art."

álló gondolat, vagy bármely tárgy vagy alkotás, de csak akkor, ha megszentelt tevékenység. Így teheti bármely tett a világot igazabba, nemesebbé.

KÓCZIÁN CSABA:
A művészet őrzi a Világlelket az ember számára. „Művészet" és Ember elválaszthatatlanok egymástól.

MÁRTA ELZITA:
A művészeteknek mindig is jelentősége lesz, amíg csak ember él a Földön; a művészet története az emberiség történetével egyidős; az emberi szellem terméke, a léleknek olyan alapszükséglete, mint a testnek az étel vagy az ital. Szükségessége szerintem nem lehet kérdés.

MÉSZÁROS GÁBOR:
Igen. Mivel a művészet eszköz és semmilyen formáció – civilizáció nem létezett, létezik, létezhet nélküle.

NYÚZÓ BARBARA:
A művészet mindig és mindenhol fontos, kellenek emberek, akik más látószögből szemlélik a világot és egy másik oldalról közelítik meg a hétköznapokat.

F. OROSZ SÁRA:
Igen, különös tekintettel az ezredvég technikai és érzelmi kavalkádjára.

PROKSZA GYÖNGYI:
Úgy gondolom, a művészetek hatalmas módon kiterjednek, behatolnak az emberi élet minden területére – ahogy életünk külső szférája egyre inkább technikai, mechanikai, kibernetikai jellegűvé válik, mi emberi lények a bensőnkben megkívánjuk a szépség többletét, amelyet képesek hozzánk közvetíteni.

PUSZTAI ÁGOSTON:
Művészet nélkül az ember élete sivárrá válik. A huszadik század végi embert leköti a gépi technika, és hitetlenebb mint más korokban, de szüksége van ideálokra, kultúrára, istenre. Ezek közvetítő eszköze a művészet.

SÖVEGJÁRTÓ MÁRIA:
Minden világban fontosnak tartom. Akinek erre nincs igénye az nagyon szegény ember, érzelem és szeretet nélküli.

SÖVEGJÁRTÓ MÁRIA:
"I think it's important in everyone's world. Whoever does not have a need for art is very poor, without emotions or love."

TÓTH GÉZA:
"People are unique! Let's not try to make them uniform with mass-produced items that contain only fragments of thought."

VARGA PÉTER JÓZSEF:
"It's important! We must preserve these old skills even in the twenty-first century."

What is the unique quality in contemporary Hungarian pottery and ceramic art that I can see and feel, but not explain?

BÁLINT ZSOMBOR:
"From my perspective, Hungarian pottery is of high quality; I cannot judge its uniqueness. For me it is important – as all Hungarian cultural values – because this is my immediate medium, like my mother tongue, my homeland. My instincts are nourished by it, and I hope that I can add something to it."

DEMETROVITS PÉTER:
"It's the richness of folk creativity, imagination, and the blending of many traditions and influences."

S. FEHÉR ANNA:
"The expression of forms in Hungarian folk ceramics has never been subjected to the fashion of the times. It's honest, true, and it speaks to the heart."

Ullmann Katalin

FEKETE LÁSZLÓ:
"I think that we are on the border of two great cultural influential spaces – one of West Europe, and the other side. It is not only East Europe, but also the great Asian cultural circle. We are special, because here many influences are meeting in the same place."

FODOR ILDA:
"It is the motivation by ancient traditions that can be connected to European and new American-style variations as well."

TÓTH GÉZA:
Az ember egyedi, ne uniformizálják tömeg termékekkel, azokban csak apró gondolatok, töredékek lehetnek.

VARGA PÉTER JÓZSEF:
Fontosnak tartom, mert szükséges a régi háziipari hagyományok, a kézműves mesterségek szépségeit megőrizni, feleleveníteni, és ezeket beilleszteni a XX. XXI. században élő emberek környezetébe.

Milyen sajátossága van a jelenkori magyar fazekas- és kerámiaművészetnek, amelyet látni és érezni lehet, de nehéz megmagyarázni?

BÁLINT ZSOMBOR:
A magyar kerámia művészetet magas színvonalúnak és fontosnak látom – a saját szemszögemből. Különlegességét és egyedülállóságát nem tudom megítélni. Számomra fontos, mint minden magyar művészi érték, mert ez a közvetlen közegem, mint az anyanyelv, a haza földje, ösztöneim ebből táplálkoznak, és remélem, hogy én is tudok valamit hozzá tenni.

DEMETROVITS PÉTER:
A népi fantázia gazdagság. Sok hagyomány keveredése, hatása.

S. FEHÉR ANNA:
A magyar népi kerámia formavilága soha nem volt alávetve a kor divatjának. Őszinte, igaz, szívhez szóló.

FEKETE LÁSZLÓ:
Azt hiszem, két nagy kultúrhatás határán vagyunk, Nyugat-Európa és a másik oldal, amely nemcsak Kelet-Európa, hanem a nagy ázsiai kultúrkör is. A nyugat európaihoz kicsit közelebb állunk. Ugyanakkor élet- és gondolkodásmódban az északi és déli is itt, nálunk találkozik. Különlegesek vagyunk a sok-sok hatás metszéspontjában.

FODOR ILDA:
Az ősi hagyományokból való indíttatás, ami jól kapcsolható az európai és az egészen új stílusú amerikai változatokhoz is.

ILLÉS LÁSZLÓ:
Azt hiszem ezt a kérdést tágabban, akár a magyar kultúrára kivetítve érdemes vizsgálni. A magyar kultúra kialakulására, fejlődésére természetesen hatással volt, van és lesz a történelem, a gazdaság, politika, földrajzi helyzet, stb., úgy mint bármely más népére. Ez az ország

above: Nyúzó Barbara
far right: Szalma Valéria

ILLÉS LÁSZLÓ:

"The development of Hungarian culture
and Hungarian pottery are determined by
the country's history, economy, political
and geographical situation. This country
has one thousand years of history in the
middle of Europe. Its culture is a mixture
from more nations – like Turkish, German,
Slavic cultures – which makes it more col-
orful, original, interesting, and more pow-
erful. I don't think that, considering the
basic elements, there are huge differences
between different nations' cultures and
ceramics. In my opinion, the basic roots are
the same all over the world and in all his-
torical ages. The basic truth and unfairness
are the same for everybody in the world."

KÓCZIÁN CSABA:

"Hungarian pottery has been greatly influenced by
others because of the geographical location and his-
tory of Hungary. Almost all major artistic directions,
including the Islamic culture, have left their marks
on it. Thus our potters today can build on a history
of pottery, an inspiring foundation that is extremely
rich in forms, patterns, and colors, and they can
nourish their work by this inexhaustible source."

MAGYAR ZITA:

"In my opinion, the high quality of Hungarian folk
ceramics is owing to its diversity, which manifests
itself in the richness of its forms and ornamentation.
Just consider the large number of pottery centers
that one can find throughout the territories of his-
torical Hungary."

MÁRTA ELZITA:

"We can attribute the unique character of
Hungarian ceramic art to its ability to carry equally
features of Eastern styles (from the Great Migration,
Turkish rule, mixing with the Balkan nations) and
traces of Western culture (Christianity, Italian and
Albanian influence). This enriched, because of the
varied sources of clay, an already broad spectrum of
form selection, and we see this in the many special-
ties of pottery found in Hungary. There have
always been platter-makers, pitcher-makers, potters,
stove-makers; fire-resistant terra cotta, glazed, and
black ceramics."

NAGY MÁRTA:

"Almost everywhere you dig a hole in Hungary,

*1ooo éves múlttal rendelkezik Európa közepén. Sok nép
kultúrája keveredik itt – német, osztrák, török, szláv –
és ettől sokszínűebbé, különlegesebbé, érdekesebbé,
erőteljesebbé vált. Ezzel együtt azonban nem hiszem,
hogy bármely nemzet, nép kultúrája vagy kerámi-
aművészete egyedülálló lenne, hiszen földrajzilag
egymástól távol eső vidékek kerámiái meghökkentő
hasonlóságot mutatnak. Egy tőről fakadunk, és azt
hiszem a legtöbb embernek ugyanazok az alapigazságok
és igazságtalanságok.*

KÓCZIÁN CSABA:

*Rendkívül sok hatás érte a magyar fazekasságot
(Magyarország földrajzi, történelmi helyzetéből adódóan).
Szinte az összes nagy művészeti irányzat – az iszlám
kultúrkört is beleszámítva – rajta hagyta a kézjegyét. Így
mai fazekasaink egy igen gazdag formakinccsel, motívum,
és színvilággal rendelkező fazekasmúltra, ihlető alapra
építkezhetnek, és ebből a kimeríthetetlen forrásból
táplálkozhatnak.*

MAGYAR ZITA:

*Véleményem szerint a magyar népi kerámia nívója sok-
színűségében rejlik, mely a formák, díszítmények
gazdagságában mutatkozik meg. Elég csak a történelmi
Magyarország területén fellelhető nagyszámú
fazekasközpontra gondolni.*

MÁRTA ELZITA:

*Véleményem szerint a
magyar kerámiaművészet
annak köszönheti sajátos
jellegét, hogy egyaránt
magán hordozza a keleti
stílusjegyeket (lásd:
népvándorlás, török
hódoltság, balkáni
népekkel való keveredés)
és a nyugati kultúra
nyomait (keresztény
kultúra, olasz és habán
hatás). Ez gazdagította
(a sokféle agyaglelőhelynek
köszönhetően) az amúgy
is széles formaválasztékot,
hiszen Magyarországon a
fazekasság sokféle ágazata
megtalálható: mindig
voltak „tálasok", „korsó-
sok", „fazekasok", „kály-
hások"; tűzálló terrakotta,
mázas, és fekete kerámia.*

you find earthenware clay, so pottery has an old tradition here. Red earthenware pots, dishes. The Turkish occupation in the fifteenth century added lead glazes to it: bright ochre, brown, green, blue colors. For centuries the forms and the patterns were alive. In the nineteenth century, foreign influences and the ceramic industry altered the scene.

"The twentieth century brought a wide range of ceramics in forms, style, and materials. The old tradition became something difficult to continue. The world became global. The national character cannot be so clearly identified anymore. We can rather speak of the spirit of a region, and the region is Middle-East Europe. It means a special attitude for life, special experiences and expressions, special humor and feelings. You can look into the heart of the artist through her work. The artist doesn't hide. She risks your emotions: you can hate or love her. She can be hurt, and that's the point about it."

F. OROSZ SÁRA:
"In my opinion, this can be fully explained by the extremely rich roots from the Carpathian Basin."

PAPP JÓZSEF:
"I think the past and the tradition of Hungarian popular pottery, and later the isolation of this small people from the world, made the ceramists create something that would allow them to leave this geopolitical zone."

PUSZTAI ÁGOSTON:
"Hungarian pottery reached high artistic quality during many centuries. In the twentieth century, this tradition was the very basis of ceramics, which became one of the most progressive genres in the last fifty years. Ceramics combines professional and technological knowledge, as well as makes possible the most individual molding."

Kőműves Győri Erzsébet

RÓZSA IBOLYA:
"The form of Hungarian pottery is fascinating for me. It is the continuity of primeval culture. Its roundish forms are symbols of femininity and fertility; other forms are playful and harmoniously decorated. I cannot really explain, I rather feel its importance."

SOMOGYI DÓRA:
"In part it is the one thousand years of Hungarian

NAGY MÁRTA:
Magyarországon szinte bárhol leáshatunk, fazekas agyagot fogunk találni. Nem csoda, hogy a fazekasságnak nagy hagyománya van nálunk. Vörös cserepű edények jellemzik. Az 1500-as években a török hódítóktól tanultuk az ólommáz használatát, melynek ragyogó színei az okkersárga, a barna, a zöld és a kék. Évszázadokon keresztül a formák és a minták érintetlenek voltak. Ezen a XIX. században érkező idegen hatások és a kialakuló kerámiaipar változtatott.

A XX. század hozadéka a kerámia sokfélesége volt. Különböző formavilágok, stílusok, anyagok használata jellemzi. A régi hagyományok eredeti formájukban folytathatatlanok lettek. A világ a globalitás felé halad. A nemzeti karakter mára felismerhetetlenné vált. Talán a régióra jellemző vonásokról beszélhetünk inkább. A régió közép-kelet Európa. Ez az élethez való speciális viszonyt jelent. Különleges, meghatározott tapasztalatokat és kifejezésmódokat. Sajátos humort és érzéseket. A művész munkáján keresztül egyenesen a szívébe láthatunk. A művész nem bújik el előlünk. Megkockáztatja a néző érzelmeit: gyűlölhetik, vagy szerethetik. Sebezhető, és ez a dolog lényege.

F. OROSZ SÁRA:
Véleményem szerint ez abszolút magyarázható a rendkívül gazdag Kárpát-medence-béli gyökerekkel.

PAPP JÓZSEF:
A múlt és a népszerű magyar fazekasság hagyománya, és később ennek a kis népnek a világtól való elszigeteltsége késztette a keramikust arra, hogy olyat alkosson, ami lehetővé teszi, hogy ezt a geopolitikai területet elhagyhassa.

PUSZTAI ÁGOSTON:
A fazekas kultúra több évszázadon át magas művészi szintet ért el Magyarországon. Erre épült rá a XX. században a kerámia, ami az elmúlt fél évszázadban az egyik legprogresszívebb művészeti ággá vált. Egyesíti magában a szakmai tudást, a technológiai ismeretet és lehetővé teszi a legindividuálisabb formai alakítást is.

RÓZSA IBOLYA:
A magyar fazekasművészet formái bűvölnek el leginkább. Ez az ősi kultúra folytatása. Kerekded alakjai nőiességet és termékenységet jelképeznek; más alakokat játékosan és harmonikusan díszítenek. Nehéz megmagyarázni, de érzem ennek a jelentőségét.

SOMOGYI DÓRA:
Részben az ország ezeréves történelme. Az ország mindig

above: Fekete László
far right: Illés László

history. The country has always been open to influence, whether from the East or from the West, which we molded and which gave rise to a particular Hungarian culture. We are open and we are curious about everything."

SÖVEGJÁRTÓ MÁRIA:
"I don't think Hungarian ceramic art is unique. There are higher- and lower-quality works everywhere. To my standards, the quality of a work is defined by its inner content, high-level mode of expression, and not by imitating fashion."

TÓTH GÉZA:
"We are a bit Eastern in our thinking, in that preserving handcraft skills makes us feel close to nature."

UJJ ZSUZSA:
"All Central European art, and especially Hungarian ceramic art, is characterized by its decorativeness, by the direct or abstract use of motifs taken from nature. This is probably explained by the fact that while we are not a trading or conquering nation, throughout history Hungarians have been affected by various cultural influences as conquered people. Since Hungarian artists became familiar with Turkish and Austrian object art only indirectly, maybe it was easier to enrich their own repertoire with these motifs than to experience the foreign culture in its own element. That these forms have deep roots even in contemporary artists is not surprising, since those artists spend their everyday lives in that same medium."

VARGA PÉTER JÓZSEF:
"The reason is that there were several potteries founded at the end of the seventeenth and early in the eighteenth centuries. The ones at Holloház and Varoslöd remained. Then, in 1839, Mor Fischer founded the porcelain manufactory at Herend. To this day the products of these factories are world famous."

What is your relationship to clay – your feelings for it? Is it simply another medium in which to work, or does it fascinate you?

ALBRECHT JÚLIA:
"I am fond of the naturalness of the material, the

nyitott volt a kelet vagy nyugat felől érkező áramlatokra, amelyeket átformálva kialakított egy sajátos magyar kultúrát. Mi nyitottak vagyunk, és minden érdekel minket.

SÖVEGJÁRTÓ MÁRIA:
Nem tartom különösebben egyedülállónak a magyar kerámiaművészetet. Mindenütt vannak nívósak és gyengébb alkotások. Az én mércém szerint a belső tartalom, az igényes kifejezési mód adja meg egy alkotás színvonalát és nem, pedig a divat utánzása.

TÓTH GÉZA:
A megőrzött kézműves hagyományok, a magyar ember kissé keleties gondolkozása, mely a természethez közeláll-lónak érzi magát.

UJJ ZSUZSA:
Az egész közép-európai, de különösen a magyar kerámi-aművészetet jellemzi a dekorativitás, a természeti motívumok közvetlen vagy absztrakt felhasználása. Ennek magyarázata valószínűleg az, hogy a magyarokat a történelem folyamán, habár maguk nem lévén kereskedő vagy hódító nép, meghódítottként igen sok különböző kulturális hatás érte. Mivel a törökök, osztrákok tár-gykultúrájával csak ezen a közvetett úton ismerekedtek meg, talán könnyebb volt motívumaikkal gazdagítani saját formakincsüket, mint ha az idegen kultúrát a maga közegében, idegenként tapasztalják meg. Hogy ezt a for-

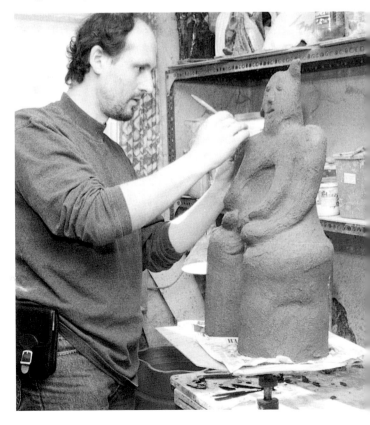

possibility of preserving traces easily, and the transformation of the material in the fire. The process of baking pottery is like ancient magic."

BÁLINT ZSOMBOR:

"Naturally clay is not just a material. It is a primordial element, and I believe every person has a special relationship with it. Clay is earth itself. It is the material of the created and of creation. Clay is sacred earth, Mother Earth, Earth Mother, the cradle of life."

FEKETE LÁSZLÓ:

"Clay gives many possibilities in forming and coloring. People are generally amazed by its capacity, that it is so easily molded and one's 'trace' is so directly visible on it. The procedure of firing is also a very attractive and magical one, although this word, 'magical,' is used too much already in this world."

HUGYECZ LÁSZLÓ:

"I have a very special relationship with clay. It contains the four primeval elements: earth, water, fire, and air."

ILLÉS LÁSZLÓ:

"Clay has a nice color and a good smell. I can shape it as I want. One who doesn't feel the relationship between clay and throwing loses a lot. Clay is a material that can create an entity that will survive and pass messages and thoughts for future generations, when not only the person who created has died, but also the whole culture."

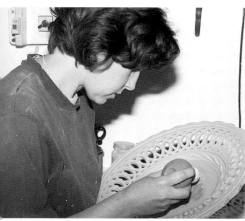

Kozák Éva

KÓCZIÁN CSABA:

"Creativity, the urge to bring something into being, has always worked inside of me. In my childhood it was Play Doh, later clay, that I would reach for as instinctively as one takes breath. Clay is my life. Wherever I go in the country – and the world – I always bend down and 'inspect' the soil for its color, smell, and feel."

V. MAJZIK MÁRIA:

"We walk on clay, we live on it. It is the starting point for mankind to open up for the universe. Earth, clay, is the one safe point, the evidence you can keep in your hand. It is Mother Earth in the ancient sense. It is a living substance that I present a soul to. For me, clay is like a drug. My life will end

makincset a mégoly modern kortárs művészek is zsigereikben hordják, az nem csoda, hiszen hétköznapjaikban továbbra is ugyanabban a közegben mozognak.

VARGA PÉTER JÓZSEF:

Az hogy a XVIII. század végén – a XIX. század elején már számos kőedénygyár alakult, amiből a hollóházi és városlúdi gyár fenn is maradt. Majd 1839-ben megalapította Fischer Mór a herendi porcelángyárat. Ezeknek a gyáraknak a termékei a mai napig világhírűek.

Hogyan viszonyul az agyaghoz – mit érez iránta? Csak még egy médium, amelyben dolgozni lehet, vagy magával ragadja?

ALBRECHT JÚLIA:

Szeretem az anyag természetességét, a lehetőséget, amely a nyomokat könnyen megőrzi és az anyag tűzben való átalakulását. Az edény égetésének folyamata, mint egy ősi varázslat.

BÁLINT ZSOMBOR:

Az agyag természetesen nem csak egy anyag, hanem egyik őselem, amihez minden embernek különös viszonya van, úgy hiszem. Az agyag maga a föld. A teremtett, és a teremtés anyaga. Az agyag szakrális, egyenlő föld, anyaföld, földanya, az élet bölcsője.

FEKETE LÁSZLÓ:

Az agyag a formálás és színezés sok-sok lehetőségét adja. Az emberek általában meglepődnek az agyag képességétől, hogy oly könnyen alakítható és a nyomok oly közvetlenül láthatók rajta. Az égetés folyamata is látványos és csodálatos dolog, jóllehet ezt a szót: „csodálatos" mai világunkban túl sokszor használjuk.

HUGYECZ LÁSZLÓ:

Nagyon különleges kapcsolatom van az agyaggal. A négy őselemet tartalmazza: föld, víz, tűz és levegő.

ILLÉS LÁSZLÓ:

Az agyagnak szép a színe, jó az illata, úgy formázható, ahogy akarom, lehet vele korongozni, aki nem érzi a forgás és az agyag viszonyát, sokat veszít. Mit várhatnánk még többet egy anyagtól? Az agyag olyan anyag, amiből gyorsan születhet valami, olyan anyag, ami még akkor is létezik, hírül adja gondolatainkat, érzéseinket, amikor egy kultúra majdnem teljes egészében elpusztult, eltűnt.

KÓCZIÁN CSABA:

Az alkotás, valaminek a megteremtése ott mozgott ben-

when I will not be able to hold clay in my hand. It is as important as breathing."

MÁRTA ELZITA:

"I like to work with clay because I feel its endless possibilities, since every day brings new knowledge, reforms thinking, gives new ideas that can be made into new shapes. I don't use special glazes, because I believe I must be able to express what I have to say with the simplest techniques."

MÉSZÁROS GÁBOR:

"'Ashes to ashes, dust to dust.' Matter, universal matter, contains everything: past, present, and future."

NAGY MÁRTA:

"Clay really fascinates me. It is not only a material to work with. The variety of clays – from riverside raw clay to the elegant and noble porcelain – gives endless possibilities to express myself. It is a conversation between material and mind."

F. OROSZ SÁRA:

"Yes, I like its smell, characteristics, and the endless possibilities hidden in it."

PAPP JÓZSEF:

above right: Bálint Zsombor
below: Kóczián Csaba

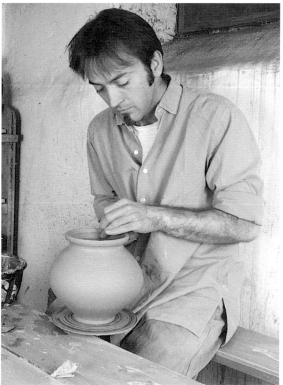

"The raw and cold clay puts me off, but at the same time the mystery that I can find out is very attractive for me. The discovered forms afford me a real catharsis.

"I won't separate from clay at the end of my life, because I hope that I'll be buried in a cool clay pit; therefore, my contact with this material won't be interrupted."

PROKSZA GYÖNGYI:

"Clay is an ancient, natural, and bio-like material that fits into everyone's mental world. Somehow this material symbolizes the universe."

RÓZSA IBOLYA:

"Those who have met clay know well how it

nem mindig. Először kisgyermekkoromban a gyurma, majd az agyag volt az, amihez oly magától értetődően nyúltam, mint ahogy az ember a levegőt veszi. Az agyag az életem. Bárhol járok az országban (világban) mindig lehajolok és „megvizsgálom" a földet. Színét, szagát, tapintását.

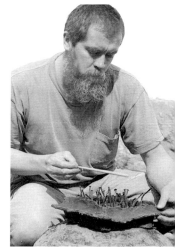

V. MAJZIK MÁRIA:

Azon járunk, azon élünk. Ettől a kezdőponttól nyílunk meg a világegyetem felé. A föld, az agyag az egyetlen biztos pont, a bizonyíték, amelyet kezünkben tarthatunk. Ez az Anyaföld ősi értelemben. Élő anyag, amelynek lelket adok. Nekem az agyag orvosság. Életem befejeződik, ha nem tarthatok többé agyagot kezemben. Ugyan-olyan fontos, mint a lélegzés.

MÁRTA ELZITA:

Az agyaggal való foglalkozást azért szeretem, mert mindig úgy érzem a lehetőségek sora végtelen, hiszen minden nap új ismereteket hoz, újraformálja a gondolkodást, új ötleteket ad, aminek újra formát lehet adni. Nem használok különleges mázakat, mert úgy gondolom, hogy a legegyszerűbb technikákkal és alapmázakkal ki kell tudni, fejezni a mondanivalómat.

MÉSZÁROS GÁBOR:

„Porból lettünk, s porrá leszünk." Az anyag az az univerzális anyag,amiben minden benne van, múlt, jelen, jövő.

NAGY MÁRTA:

Az agyag lenyűgöz. Ez nem csak anyag, amivel dolgozom. Az agyagok változatossága – a durva nyers agyagtól a kifinomult nemes porcelánig – végtelen kifejezési lehetőséget teremt számomra. Párbeszédet az anyag és a szellem közt.

F. OROSZ SÁRA:

Igen, szeretem a szagát, a jellegét, a végtelen lehetőséget, mely benne rejlik.

PAPP JÓZSEF:

A nyers és hideg agyag taszít engem, de ugyanakkor vonz is az a rejtély, amit benne felfedezhetek. A felfedezett formák valóságos érzelmi megújulást jelentenek számomra.

Nem fogok az agyagtól megválni életem végén sem, mert remélem, végső nyughelyem egy hűvös agyagverem-

feels to touch, hold in the hands, and to shape. This is a primeval material, with which children are friends instinctively, and which is so easy to form. I feel its importance when I do not work with it for a while. Then I miss it so much. When I am with it, it relaxes me as a gentle, caring mother's hand."

SOMOGYI DÓRA:

"My mood at the time is apparent from every piece of my art. It's not possible to lie. Only those creations into which I put my heart are truly successful."

SÖVEGJÁRTÓ MÁRIA:

"Until I take the material into my hands, it's only a tool. By the time it becomes in any form the expression of my thoughts, it is an indispensable partner as well."

TÓTH GÉZA:

"I seem to have an inner impulse to express my thoughts through my work. It's not always clay; it can be paper, wood, leather, or paint."

Do such feelings extend beyond the potter? Do you believe that human affinity for clay and clay objects is universal?

Pünkösti Gábriellé

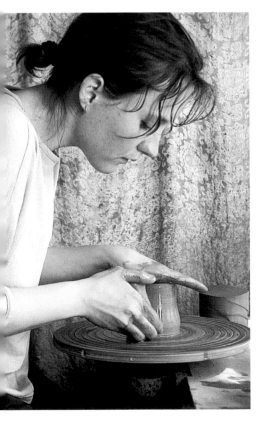

DEMETROVITS PÉTER:

"For thousands of years, the mystery of fire and the formability of clay have made it attractive."

S. FEHÉR ANNA:

"By all means, since pottery belongs to the ancient crafts. Clay serves as a way of expression that has accompanied mankind from historical times to these days. Just think of the first little clay pots or statuettes made for religious or black-magic purposes."

FODOR ILDA:

"Indeed, man has to be connected with matter, the earth. Why? Because whichever civilization we live in, we exist as part of nature among the natural substances, as inhabitants of the earth."

KÓCZIÁN CSABA:

"The Funeral Oration, our oldest

ben lesz; így ezzel az anyaggal nem szakad meg a kapcsolatom.

PROKSZA GYÖNGYI:

Ez az anyag valahogyan magát a világegyetemet jelképezi.

RÓZSA IBOLYA:

Akik már találkoztak az agyaggal, azok tudják, hogy milyen érzés azt tapintani, kézben tartani és alakítani. Egy könnyen formálható ősi anyag, amelynek a gyerekek ösztönösen is barátai. Életfontosságú számomra és nagyon hiányzik, ha egy ideig nem dolgozom vele. Amikor vele vagyok, megnyugtat, mint egy gyengéd anyai kéz.

SOMOGYI DÓRA:

Érzelmeim művészetem minden tárgyában megnyilvánulnak. Lehetetlenség hazudni. Csak azok az alkotások igazán sikeresek, amelyekbe a szívemet beleadom.

SÖVEGJÁRTÓ MÁRIA:

Mindaddig, amíg nem veszem kézbe az anyagot, addig csak eszköz, mihelyt bármilyen formában a gondolatom kifejezője lesz, akkora nélkülözhetetlen társsá válik.

TÓTH GÉZA:

Számomra a manuális cselekvés belső kényszer, a gondolataimat valamilyen maradandó anyagba szeretem rögzíteni, ez nem mindig az agyag, lehet fa, bőr, papír és festék is.

Gondolja, hogy az embernek van egy különleges, univerzális kapcsolata, vonzódása (affinitása) az agyag iránt?

DEMETROVITS PÉTER:

Egyszerű alakíthatósága és a tűz misztikuma tette vonzóvá évezredek óta.

S. FEHÉR ANNA:

Feltétlenül, hiszen az agyagművesség a legősibb mesterségek, közé tartozik. Az agyag, mint anyag olyan kifejezőeszközként szolgál, mely végig kísérte az emberiséget a történelmi időktől napjainkig. Gondoljunk csak az első agyagedényekre vagy a vallási, mágikus célokra készített szobrocskákra.

FODOR ILDA:

Valóban, az embernek kell, hogy legyen kapcsolata az anyaggal, a földdel. Miért? Bármilyen civilizációban is élünk, a természet részeiként létezünk, a természetes anyagok „között" a föld lakóiként.

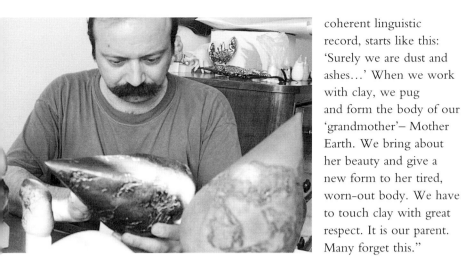

Mészáros Gábor

coherent linguistic record, starts like this: 'Surely we are dust and ashes…' When we work with clay, we pug and form the body of our 'grandmother'– Mother Earth. We bring about her beauty and give a new form to her tired, worn-out body. We have to touch clay with great respect. It is our parent. Many forget this.''

KOZÁK ÉVA:

"Creation from earth by water and fire is everlasting and so human."

KUN ÉVA:

"Perhaps it is no accident that God molded the first person from clay!"

MÁRTA ELZITA:

"The relationship between man and matter goes back to ancient times – we carry it in our genes. We could talk a lot about this, but, in my opinion, I only have to quote one sentence written on a pitcher made in Hungary in the last century: 'What are you looking at, oh man? See, I am a pitcher. Just like you, I'm made of earth, too.' Is it possible to put into words more perfectly the essence of this relationship?"

NAGY MÁRTA:

"Clay is an ancient, very natural material. It's basic. It's the earth. You cannot do without it. You have it around in different forms: under your feet, bricks in the wall. A cup: you touch it with your mouth. Sculpture: you express your feelings, you make philosophy."

NYÚZÓ BARBARA:

"Man's relationship with clay is manifold; the ancient material that has been used throughout the ages is mud, clay. The affinity with natural things is becoming stronger and stronger in today's 'plastic world.' "

F. OROSZ SÁRA:

"Yes, especially for women. It's not by chance that the profession became dominated by women, even though it means hard physical work. In almost all

KÓCZIÁN CSABA:

A Halotti beszéd (legrégebbi összefüggő nyelvemlékünk) kezdődik így:"…bizony por és hamu vagyunk". Mikor az agyaggal dolgozunk „öreganyánk" (Földanya) testét gyúrjuk és formáljuk. Az Ő szépségét teljesítjük ki és adunk új formát fáradt, kiöregedd testének. Nagy tisztelettel kell az agyaghoz nyúlni. Szülőnk Ő. –Sokan elfelejtik ezt.

KOZÁK ÉVA:

Alkotás földből, vízzel és tűzzel, ez örök és olyan emberi.

KUN ÉVA:

Talán nem véletlen, hogy Isten is agyagból formálta az első embert.

MÁRTA ELZITA:

Az embernek az agyaghoz való viszonyulása régi, és ősidőktől való – génjeinkben hordozzuk. Erről lehetne sokat beszélni, de szerintem csak egyetlen mondatot kell idéznem, egy múlt százai Magyarországon készült korsóról: „Mit nézel, oh ember? Lásd, hogy korsó vagyok. Veled együtt én is földből való vagyok." Lehet ezen ennél szebben és tökéletesebben megfogalmazni e kapcsolat lényegét.

NAGY MÁRTA:

Az agyag nagyon ősi, természetes anyag. Alapvető. Maga a föld. Nem boldogulsz nélküle. Ott van körülötted ezer formában. A lábad alatt a talaj, a faladban a tégla. A csészéd, melyet a száddal érintesz. A szobrod, melyben az érzéseid kifejeződnek, melyben filozófiád tárgyiasul.

NYÚZÓ BARBARA:

Az ember kapcsolata az agyaggal többrétű, a legősibb elem a sár, az agyag, amit felhasznált az idők folyamán. A természetes dolgokhoz való ragaszkodás egyre inkább felerősödik a mai „műanyag világban".

F. OROSZ SÁRA:

Igen, különösen a nőknek. Nem véletlen a szakma elnőiesedése, függetlenül attól, hogy ez többnyire igen nehéz fizikai munkát jelent. A világ szinte minden nyelvében nőnemű az „Anyag" szó. (Földanya, mint az ősi történetek, mesék királynője.)

PAPP JÓZSEF:

Az agyag egyfajta játék mindenkinek, nem bonyolult, mert anyaga maga az ember számára nélkülözhetetlen föld. Ez a mi természetes anyagunk.

languages in the world, the word 'material' (matter) is feminine."

PAPP JÓZSEF:
"Clay is a kind of play for everybody, not so complicated, because its material is the earth that is very important for humanity: we can't exist without it. This is our natural element."

PUSZTAI ÁGOSTON:
"God created Adam and Eve from soil and clay. Then he rose up their spirits. They were brought to life. Maybe this is the reason for our keen interest in clay. And we keep trying…"

UJJ ZSUZSA:
"The material of clay is earth, the mother and nurturer of all of us. We have to treat her with respect and love, just like our parent."

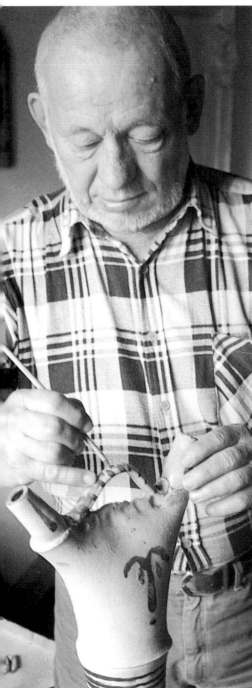

Fürtös György

What is your favorite part of the process of creating with clay?

BÁLINT ZSOMBOR:
"I have no secrets, nor secret recipes. I love to experiment. I could not tell which phase of the work I like best – even the most boring and least creative phases often bring pleasant surprises.

"The creative act, as a sacred ritual, images the mystery of creation. The creation of the earth – the generation of rocks, the beauty of the world, the laws of physics, chemistry, the laws of life, growth, and erosion, the mystery of change – is the miracle I would like to capture in my work.

"Creating is an inner compulsion and joy, like being in love. I feel myself to be a tool, a point behind which throngs the unknown, the hardly suspected, ready to leap into the world of reality."

DEMETROVITS PÉTER:
"I love every step, from harvesting clay to firing it."

PUSZTAI ÁGOSTON:
Az Isten földből, agyagból teremtette Ádámot és Évát. Majd lelket lehelt beléjük, és ők életre keltek. Talán ezért van ez a hallatlan érdeklődésünk az agyag iránt, és mi is próbálkozunk…

UJJ ZSUZSA:
Az agyag anyaga a föld, mindnyájunk anyja és táplálója. Tisztelettel és szeretettel kell bánni vele, mint szülőnkkel.

Az agyaggal való alkotási folyamat melyik részét szereti legjobban?

BÁLINT ZSOMBOR:
Nincsenek titkaim, nincsenek titkos receptjeim. Szeretek kísérletezni, nem tudnám kiemelni, hogy melyik fázisát szeretem a munkának, a legunalmasabb, a legkevésbé kreatív fázisokban is gyakran érhetnek kellemes meglepetések.

Az alkotás, mint szakrális rítus leképzi a teremtés misztériumát. A föld teremtése —— a kőzetek képződése, a világ szépsége, a törvény, a fizika, a kémia, az élet törvénye, a növekedés, az erózió, az átalakulás misztériuma – az a csoda, amit szeretnék alkotó munkám során is tetten érni.

Az alkotás belső kényszer és öröm, mint a szerelem. Egy eszköznek érzem magam, egy pontnak, ami mögött tolong az alig sejtett, hogy átvetüljön a kézzelfoghatóság világába.

DEMETROVITS PÉTER:
A bányászástól – az égetésig minden lépést ismerek és szeretek.

ILLÉS LÁSZLÓ:
Az agyag megmunkálásának minden részét szeretem, amikor a gondolataimat, terveimet megvalósítom, és minden részét útálom mikor ugyanazt a darabot másodszor vagy sokadszor kell megcsinálni.

KÓCZIÁN CSABA:
Az agyagmegmunkálásnak minden részét szeretem. De szomorúságot okoz, ha kénytelen vagyok csak pénzért dolgozni.

KOZÁK ÉVA:
Az elképzelt tárgy első megformálása és a végleges forma felfedezése a legfontosabb.

NYÚZÓ BARBARA:
A forma, ami kiaknázatlan lehetőségeket kínál, a forma egységét megbontva próbálok újat alkotni.

ILLÉS LÁSZLÓ:
"I love each part of the creation when I am able to pass my thoughts, ideas, to the clay. I hate each time when I have to reproduce again and again."

KÓCZIÁN CSABA:
"I love all aspects of working with clay. It makes me sad, however, if I'm forced to work only for money."

KOZÁK ÉVA:
"The first forming of an imaginary subject and the discovery of the final form are the most important."

NYÚZÓ BARBARA:
"It's the form that offers unexploited opportunities. I try to create something new by disrupting the unity of form."

SÖVEGJÁRTÓ MÁRIA:
"It is the tense excitement of wondering how I can express the idea formed in my mind."

SZŰTS CSILLA:
"For me the most interesting thing in this profession is the way my plans turn into reality. After many difficulties and surprises, I open my kiln and hold the fruit of my dreams in my hands: beautiful, shiny, smooth, and warm ceramics."

TÓTH GÉZA:
"Working with the wheel is the closest to my heart, but firing with open flames is the most exciting. The magic is in the fire."

UJJ ZSUZSA:
"I like forming from clay the most. What I like least is waiting between different phases of work, while the material is drying and there's nothing to do with it, if I don't want to destroy the result of my previous work. That's why I usually work on a number of objects at the same time."

Can you please recall your first experience of putting your hands to clay?

BÁLINT ZSOMBOR:
"My first piece was a rudimentary head from my childhood. Hair-raising excitement, joy full of dread. It terminated in the bread oven. It exploded. The still-wet object that is still being formed in my hands and undergoing a metamorphosis, like life

SÖVEGJÁRTÓ MÁRIA:
Azt a feszült izgalmat, hogy hogyan sikerül kifejeznem a gondolatomban megszületett ötletet. Meg kell küzdeni az agyag kemény törvényének a gondolat szabadságával.

SZŰTS CSILLA:
Ebben a szakmában nekem a legérdekesebb az, ahogy terveim megvalósulnak. Sok nehézség és meglepetés után kinyitom a kemencét, és kezemben tartom álmaim gyümölcsét: a gyönyörű, fényes, sima, meleg és tökéletes kerámiát.

TÓTH GÉZA:
A korongozás áll hozzám a legközelebb, de az égetés nyílt tűzzel, fával a legérdekesebb, izgalmasabb. A varázslat a tűzben van.

UJJ ZSUZSA:
Mintázni szeretek a legjobban agyagból, a legkevéshé pedig a különböző megmunkálási fázisok közötti várakozást szeretem, amíg szárad az anyag, és nincs vele mit tenni, ha nem akarom addigi munkám eredményét tönkre tenni. Ezért is szoktam egyszerre több tárgyon dolgozni.

Emlékszik-e arra az élményre, amikor először vett agyagot a kezébe?

BÁLINT ZSOMBOR:
Az első munkám egy kezdetleges fej kisgyermek korom-ból. Hátborzongató izgalom, szorongással teli öröm. A kenyérsütő kemencében végezte. Szétrobbant. A két kezem között alakuló, még különböző metamorfózisokon átmenő tárgy, mint maga az élet, zsenge, izgalmas. A kész tárgy az égetés titokzatos folyamata után jelképpé,

itself, is tender and exciting. The finished object, after the mysterious process of firing, ceremoniously stiffens into a symbol. The opus is only a reminder, a symbol of the creative process."

FEKETE LÁSZLÓ:

"My mother had an atelier when I was a very little child, so of course the first meeting with clay was there. Five or six people worked there steadily, so I could observe a lot, and I received the first instructions there also."

KÓCZIÁN CSABA:

"I was thirteen or fourteen years old when I 'created' my first little pot. This was a little pumpkin-shell pot, built up from coils. I still have it."

MAGYAR ZITA:

"The very first time, I participated in a camp in Nádudvar, where Fazekas Ferenc taught us. Then, when I was sixteen or seventeen, I learned the basics of potter's wheeling under the directions of Józsefné Dorogi, a folk artist from Nyíregyháza. I further developed my skills in my own workshop and from books. At the age of twenty, I completed a two-year craft course."

F. Orosz Sára

NAGY MÁRTA:

"As a child I spent my summers in the countryside. Feeling the mud with my bare feet after the rain, finding clay on the lakeside, making small figures out of it were my first experiences with clay. It was natural, unconscious, joyful."

PUSZTAI ÁGOSTON:

"When I was a child, we lived on the Great Hungarian Plain, in Akasztó. I pugged little animals – turtles, pigeons, and goats – from the clay found in our courtyard. These certainly were not works of art, but I really enjoyed making them. (Time was fleeting.) It engaged me and I knew this would be my profession when I grew up."

SÖVEGJÁRTÓ MÁRIA:

"During a visit to a potter in my youth, I was

ünnepélyessé merevedő anyag. A mű már csak emléke, jelképe az alkotásnak.

FEKETE LÁSZLÓ:

Kis gyermekkoromban anyámnak műterme volt. Itt történt első találkozásom az agyaggal. Öt- hat ember dolgozott itt egyfolytában. Ott sokat láthattam, és ott kaptam az első eligazításokat is.

KÓCZIÁN CSABA:

Tizenhárom vagy tizennégy évesen „alkottam" előszőr edénykét. Ez egy hurkákból fölrakott tökhéjedényke volt. Ma is megvan még.

MAGYAR ZITA:

Legelőször Nádudvaron egy táborban vettem részt, ahol Fazekas Ferenc tanított minket; majd tizenhat vagy tizenhét éves koromban egy nyíregyházi népi iparművész, Dorogi Józsefé keze alatt tanultam meg a korongozás alapjait, azután itthoni műhelyemben könyvekből és saját tapasztalatból fejlesztettem tovább magam. Húsz éves koromban egy kétéves kézműves szakiskolát végeztem el.

NAGY MÁRTA:

Gyermekkorom nyarait vidéken töltöttem. Mezítláb dagonyáztam a sárban eső után, agyagot találtam a Balaton partján, és ebből kis figurákat gyúrtam. Ezek voltak az első találkozásaim az agyaggal. Ez az egész természetes, tudattalan és örömteli volt.

PUSZTAI ÁGOSTON:

Gyerekkoromban az Alföldön, Akasztón laktunk, és a házunk udvarán lévő agyagból kis állatokat, teknősbékát, galambot, kecskét gyúrtam, ezek persze nem voltak műalkotások. De nagy kedvvel csináltam. Röpült az idő. Hosszan lekötött és tudtam, ha felnövök, ezzel fogok foglalkozni.

SÖVEGJÁRTÓ MÁRIA:

Ifjúkoromban, egy fazekasműhelyben tett látogatás közben ragadott meg az agyag kiváló formálhatósága. Meghatározta egy életre elkötelezettségemet.

SZŰTS M. CSILLA:

Magyarország közepén, Szolnokon születtem, a Zagyva és a Tisza találkozásánál. Ennek a területnek nincs igazi hagyománya, a fazekasművészetnek sincs múltja. Ezt bizonyos vonatkozásban kihívásnak tekintem, mert szabadságot ad az alkotómunkában. Másrészt viszont meg is nehezíti, mert nem követhetem szakmabeli őseim tapasztalatát.

Sövegjártó Mária

grabbed by the exceptional pliability of clay. It determined my lifelong commitment."

SZŰTS M. CSILLA:

"I was born in the middle part of Hungary, where the river Zagyva meets the river Tisza, in the town of Szolnok. This territory has no real tradition, and pottery has no past here, either. This, in some respects, I view as a challenge, as it provides for freedom of creation. On the other hand, this is what makes it hard for me, as I cannot continue the profession of the ancestors.

"I learned everything about ceramics by self-education. I was almost thirty years old when I fell under the spell of working with clay. Previously I worked as a computer professional, and only paid attention to pottery through the inspiration of my husband. By the time we equipped a workshop, I had come to my senses, but my desire to create had grown so high that I had no intention to return to programming. Since then, clay has fully overtaken me. It circulates with my blood and provides for a living, too."

UJJ ZSUZSA:

"I was very young, about four years old, when I first 'mined' clay from a dried-up puddle. It formed in my hands obediently, and it was much more obedient than any other medium, including language. It seemed obvious to express myself through this material."

VARGA PÉTER JÓZSEF:

"When I was thirty-five, I applied to the potter's school at Békés County. At that time, I was teaching weaving to the mentally handicapped. I was taught by Martincsek Ágnes and her husband, Takács Gyözó. Now I am teaching the handicapped ones pottery also."

Which people, places, and things inspire you and influence your work?

DEMETROVITS PÉTER:

"I look at every aspect of this world from the angle of how it can be represented by clay."

A kerámiáról mindent önképzéssel tanultam. Csaknem harminc éves voltam, amikor agyaggal kezdtem dolgozni. Előzőleg a computer szakmában dolgoztam és csak férjem hatására figyeltem fel a fazekasságra. Az alkotásvágy ekkor úgy megnövekedtet bennem, hogy már nem tudtam visszatérni a programozáshoz. Az agyag teljesen hatalmába kerített. Véremmel együtt keringett bennem és megélhetést is biztosít.

UJJ ZSUZSA:

Nagyon fiatal voltam, négy éves körül, amikor először „bányásztam" magamnak agyagot egy kiszáradt pocsolyából. Engedelmesen formálódott mancsaim között, sokkal engedelmesebben, mint bármely más anyag, a nyelvet is beleértve. Kézenfekvő volt, hogy ebben a médiumban fejezzem ki magam.

VARGA PÉTER JÓZSEF:

Harmincöt éves koromban. Ekkor jelentkeztem a Békés Megyei Művelődési központ által meghirdetett fazekas iskolába, de már előtte népi szövést oktattam középfokban értelmileg akadályozott fiataloknak Tarhoson az Egyesített Gyermekvédelmi és Gyógypedagógiai Intézményben.

Kik, mely helyek, vagy egyének ihletik és befolyásolják munkáját?

DEMETROVITS PÉTER:

A világ minden rezdülését az agyagból való ábrázolás lehetősége szerint figyelem.

S. FEHÉR ANNA:

Munkámra minden olyan dologhatással van, amely megmozgatja a fantáziámat, elindít bennem valamit és a végén alkotásra, késztet. Legyen a tárgy, különböző korok művészete, vagy a minket körbevevő természet.

FEKETE LÁSZLÓ:

Nagy hatással van rám a hely, ahol felnőttem – Budapest, Magyarország – és tágabb hazám, Közép-Európa. Úgy érzem, átmeneti korszakban élünk. Nagyon remélem, hogy az új, mindent elárasztó nyugati, amerikai hatás nem fog túlságosan nagy károkat okozni sajátos gondolkodás- és életmódunkban.

ILLÉS LÁSZLÓ:

Nem érdekelnek speciális emberek, helyek és dolgok. Engem minden érdekel és semmi sem.

KÓCZIÁN CSABA:

Elsősorban a magyar népművészet és a természet a fő

S. Fehér Anna:
"My work has been affected by everything that stimulates my fantasy, starts something inside me, and finally urges me to create, be it an object, the art of different ages, or nature."

Fekete László:
"I am very much influenced by the place where I grew up, Budapest, Hungary, but more widely, Central Europe. I think we are in a 'between place,' and I hope very much that the new, overwhelming Western/American influence will not damage our special way of thinking and existing – our way of life."

Illés László:
"I am not interested in special people, places, things. I am interested in everything and in nothing at the same time."

Kóczián Csaba:

Magyar Zita

"Above all, Hungarian folk art and nature inspire me, but I am open to anything from which the 'breath of depth' radiates toward me."

Magyar Zita:
"I'm primarily inspired by objects in museums that used to be part of everyday life, and I try to mold these to my own personality so that they retain their function, yet draw the attention of today's people as well."

Mészáros Gábor:
"For me, inspiration comes from prehistoric times, but also from the love of nature, its forms, phenomena, and the people related to them."

F. Orosz Sára:
"When I'm not working on commission, I'm mostly inspired by ancient places, stories, and relics."

Papp József:
"I came from Transylvania, and the separation from my friends and family – nostalgia – inspires me."

Szalma Valéria:
"I get my ideas from archeological publications concerning the Carpathian Basin

ihletőim, de nyitott vagyok mindenre, amiből a „mélység lehelete" árad felém.

Magyar Zita:
Engem főként múzeumok tárgyai ihletnek, melyek egykor az élet hozzátartozói voltak, és ezeket próbálom úgy saját személyemre formálni, hogy funkciójuk megmaradjon, de a ma emberének is felhívja a figyelmét.

Mészáros Gábor:
Ihlet adó számomra a történelem előtti idők világa, de a természet szeretete és a természetben található formák, jelenségek és ehhez kapcsolódó emberek is.

F. Orosz Sára:
Ha nem felkérésre dolgozom, akkor leginkább az ősi helyek, történetek és emlékek ihletnek meg.

Papp József:
Erdélyből jöttem. A barátoktól és családtól való elszakadás, a nosztalgia ihlet engem.

Szalma Valéria:
Munkáim ötleteit a Kárpát-medencei és a Földközi-tengeri mediterránum bronzkori és az előtti időkről szóló archeológiai közlésekből merítem. Alapanyagom elsősorban a Szekszárd-csatári agyag, de szívesen használok fel saját kezűleg bányászott, tisztított agyagot, amit az ősi fazekasok is használtak. Készítési eljárásban az ősi, úgynevezett primitív technológiát követem. Korong nélkül, pukival, felrakással dolgozom. A felület kezelése – kavicsozás – egy szem sima kaviccsal dörzsölöm, polírozom, az edények külső-belső falát. Díszítményeim a kornak megfelelően állatfej stilizációs fülek, karcolt, vésett, pecsételt, vagy kannelurás motívumok. Mészbetétes kultúrájú edényt is készítek. Az ősi agyagedény készítésben használt fémoxidos földfestékkel festem azon tárgyak felületét, amelyek időbeni elhelyezése ilyen díszítést igényel.

Alkotásaimat egy ősi típusú földbe süllyesztett kemencében égetem ki. A kemence kötőanyag nélkül felrakott agyagtégla létesítmény, kémény nélkül. A fatüzeléssel elérhető hőmérséklet maximum 1000° C fok. A színhatások a redukciós égetésnél alakulnak ki. Kiégetés után a hűlési szakaszban szerves anyag utóégetéssel ég rá a korom a külső felületekre, szabad utat hagyva a tűz játékának, ami a világos-sötét foltokat eredményezi.

Összefoglalva. Munkásságom az ősi fazekasság jegyeit kelti újra életre. Műveim nem másolatok, utánérzésnek nevezendők.

and the Mediterranean area Bronze-Age finds. My raw material is clay from the Szekszad region, but I also like to harvest and clean my own, as the ancient potters did. My technique is the so-called 'primitive method,' using not a wheel, but a 'pukli' to build up. To prepare the surface, I rub it with a smooth pebble, polishing the pot inside and out. Motifs for my pieces include stylized animal heads or ears done by scratching, carving, or stamping in the style of the era. I also make burnt-lime inlay pieces. I use metal-oxide glaze, as the ancients used.

"I fire in an old-style hearth, sunk in the ground, built from stone and brick without a chimney. The maximum temperature is 1000°C., using wood. The colors come out as a result of shrinkage. During cooling, organic material burns on the surface, like soot, leaving room for the flames to create light or dark areas. I am not creating mere copies; I am resurrecting the ancient potters' art."

above: Németh János
far right: Demetrovits Péter

SZEMEREKI TERÉZ:

"The most important periods in my career have been the workshops and scholarships around the world. I took part in the first Indian Pottery Symposium in Goa, and I went on to demonstrate in Khanapur. This was the place where potters came from every part of India, and here I saw the construction of the famous life-sized terra cotta horse, which is a frequent element in village shrines throughout rural India.

"In 1995 I was fortunate enough to attend IWCAT (International Workshop for Ceramics at Tokoname). I had long dreamed of going to Japan, but I doubted that this would become a reality. Five and a half weeks working alongside ceramists from around the world, while immersed in a culture with a long history of ceramic art, was overwhelming.

"During my six weeks in Japan, I was privileged to study first hand Japanese ceramics and design. I was lucky to get to know some of the world-famous Japanese masters, for example, Shoji Hamada and the Raku family. They made the deepest impression on me. Besides this, I learned the differences and the similarities among peoples half a world apart."

TÓTH GÉZA:

"Beautiful ambience, good people, positive experiences."

UJJ ZSUZSA:

"I am inspired by nature and by the surges of my emotions. In the latter, it is a matter of viewpoint

SZEMEREKI TERÉZ:

Természetesen munkám legfontosabb időszakai a világszerte tartott összejövetelek és tanulmányutak voltak. Részt vettem Goában az első Indiai Agyagműves Szimpóziumon, és bemutatót tartottam Khanapurban. Itt gyűltek össze a fazekasmesterek India minden tájáról. Itt láttam a híres életnagyságú terra cotta ló készítési folyamatát, amely India-szerte jellegzetes eleme a falusi kegyhelyeknek.

1995-ben részt vehettem Japánban az IWCAT (International Workshop for Ceramics at Tokoname) konferencián. Ezzel az úttal egy alig remélt régi vágyam teljesült. Nagy élmény volt az az öt és fél hét, amelyben a világ minden tájáról jött keramikusokkal dolgoztam, elmerülve abban a kultúrában, amelyben a kerámia művészetének olyan mély gyökerei vannak.

A Japánban töltött hetek alatt alkalmam nyílt a japán kerámia és tervezés közvetlen tanulmányozására. Megismerkedhettem világhírű japán mesterekkel, mint például Shoji Hamadával és a Raku családdal. A legmélyebb hatást tették rám. Ugyancsak ismerkedtem az egymástól távol élő népek közötti különbségekkel és hason-lóságokkal.

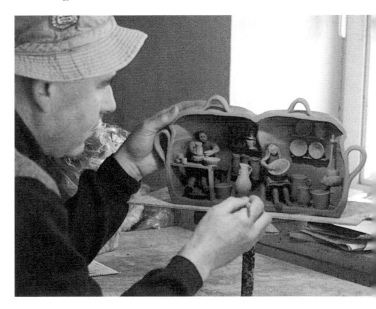

TÓTH GÉZA:

A szép környezet, táj, a jó emberek, a pozitív élmények.

UJJ ZSUZSA:

Ihletőim a természet és a saját érzelmi hullámzásaim, az utóbbi esetében nézőpont kérdése, hogy a környezetből vagy a saját bensőmből indulnak-e ki az impulzusok.

VARGA PÉTER JÓZSEF:

Az ország más-más vidékein élő mesterek munkái és e vidékek népi szokásai.

Photo: Zétényi János

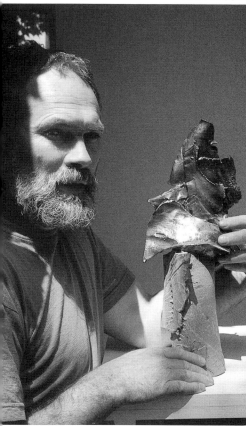

Pusztai Ágoston

whether these impulses originate from the environment or from my inner self."

VARGA PÉTER JÓZSEF:
"The works of artists and folk customs of different regions of the country."

Which Hungarian potter or clay artist, past or present, do you most admire?

S. FEHÉR ANNA:
"The one who had the biggest influence on me was one of the most prominent artists in Hungarian ceramics: Kovács Margit. Her art is specifically Hungarian, very individual. Her lifework is a model for all branches of ceramics, be it figurines, pots, tiles, or relief."

FEKETE LÁSZLÓ:
"I am very grateful to my old professor, Schrammel Imre, who gave me quite a lot of freedom during my years at the Academy of Applied Arts. I think he is also a very influential artist in Hungary, who was the first artist from here to become renowned in Western Europe also. I like him very much as a human being. I also like Gezzler Mária, who can work with others without always wanting to satisfy her own interests."

KOZÁK ÉVA:
"I respect most my master, Ginda István, who remained at the foundations of ancient Hungarian pottery traditions. I respect Kun Éva, ceramist, for her state-of-the-art and abstract implementation. I honor them both for their humane mentalities."

MÁRTA ELZITA:
"I think Kovács Margit was the best ceramic artist of all times. She had artistic skills and noble human characteristics that distinguish her even to this day."

SOMOGYI DÓRA:
"Kun Éva. She is both extremely knowledgeable and highly talented, and what is more, she willingly shares her knowledge with others."

SZEMEREKI TERÉZ:
"Except for my masters at the academy, the works of Zsolnay Vilmos determined my professional point of

Melyik magyar kerámia művészt tiszteli legjobban és miért?

S. FEHÉR ANNA:
Aki legnagyobb hatást tett rám, az a modern magyar kerámia egyik Vezéregyénisége: Kovács Margit. Művészete sajátosan magyar, nagyon egyéni. Életműve a kerámia minden ágában példaképül szolgál, legyen a figura, edény, fali csempe vagy relief.

FEKETE LÁSZLÓ:
Nagyon hálás vagyok régi professzoromnak, Schrammel Imrének, aki nagy szabadságot engedett nekem főiskolás éveimben. Ő – úgy gondolom,- nagyon nagyhatású művész Magyarországon és ő az első, aki Nyugat-Európában is elismertté vált. Mint embert is nagyon szeretem. Nagyon kedvelem Gessler Máriát is, aki jól tud másokkal együtt dolgozni anélkül, hogy befolyásolni akarná.

KOZÁK ÉVA:
Legjobban mesteremet, Ginda Istvánt tisztelem, aki hű maradt a régi magyar fazekasság hagyományainak alapjaihoz. Értékelem Kún Éva keramikust is, modern és absztrakt módszereiért. Mindkettőjüket emberi magatartásukért is becsülöm.

MÁRTA ELZITA:
Én úgy vélem, minden idők legjobb keramikusa Kovács Margit volt. Olyan szakmai tudás és nemes emberi érzelmek birtokosa volt, ami kiemelkedővé teszi Őt mind a mai napig.

SOMOGYI DÓRA:
Kún Éva. Rendkívül nagy tudású, kiváló tehetség, és ami még ennél is több, tudását szívesen átadja másoknak.

SZEMEREKI TERÉZ:
Akadémiai mestereimen kívül hivatásbeli szemléletemet Zsolnay Vilmos munkái határozták meg. Virág mintái, kísérletei a máz és felépítés terén, nagy hatással voltak további munkáimra.

SZŰTS M. CSILLA:
Két magyar fazekas művészt csodálok és tisztelek legjobban: Idősb Badár Balázs (1855-1939). Mezőtúron élt és megalkotta a „nemzeti szecesszió" egyedülálló művészetét. Alakjainak és díszítőművészetének világa senkiéhez sem hasonlítható. Kovács Margit (1902-1977). Gondolkozásmódja és kifejezőereje végtelenül gazdag. Emberien alkotott, művei örök értékűek. Érzelem világa nagyon közel áll ahhoz, amelyet én vágyom elérni.

view. His floral forms, experiments in glazing, and architectural efforts influenced my further works."

SZŰTS M. CSILLA:
"I adore and respect two Hungarian pottery artists the best: **Sr. Badár Balázs** (1855-1939). He lived in Mezőtúr and created the unique art of 'national secession.' His shapes and ornamentation are almost incomparable. **Kovács Margit** (1902-1977). Her way of thinking and expression were enormously rich. She composed humanely, and her works are of everlasting validity. Her sentiment is very close to what I hope to achieve."

TÓTH GÉZA:
"Vegh Ákos, master potter from the city of Tata. He is there himself, the experimenter, in every one of his pieces"

UJJ ZSUZSA:
"I think highly of the work of Zsolnay Vilmos, his factory-establishing activity, and the tremendous energy he put into the renewal of Hungarian ceramics. From among contemporary artists, Nagy Márta's latest works in Kecskemét touched me the most. It is impressive how she uses ceramics with obvious naturalness to express her thoughts. I think it's very important that, for her, ceramics is a means to communicate, not a purpose in itself."

ULMANN KATALIN:
"Gorka Géza, Gádor István, Kóvacs Margit were great figures in Hungarian ceramics. I admire several contemporaries, too, whose individual styles shape current art."

Do you create for your own pleasure, to please the viewer, or simply to satisfy a creative impulse?

FÜRTÖS GYÖRGY:
"I create for the pleasure of others, because then I am contented also."

G. HELLER ZSUZSA:
"I work for my own happiness and to express my thoughts, but of course it makes me happy when I give pleasure to those who encounter my work."

MAGYAR ZITA:
"First of all, I make objects that I like, and beyond

above right: Márta Elzita
below: Gy. Kamarás Kata

TÓTH GÉZA:
Végh Ákos tatai fazekas mestert, minden darabjában ott van önmaga, a kísérletező ember.

UJJ ZSUZSA:
Nagyra becsülöm Zsolnay Vilmos munkásságát, gyárszervező tevékenységét, azt a hatalmas energiát, amellyel

megújította a magyar kerámiát. A kortárs alkotók közül Nagy Márta legutóbbi, kecskeméti munkái érintettek meg a legjobban, imponáló, ahogyan gondolatainak közlésére a kerámia anyagát magától értetődő természetességgel használja. Nagyon fontos dolognak tartom, hogy a kerámia számára a kommunikáció eszköze, nem pedig öncél.

ULLMANN KATALIN:
Gorka Géza, Gádor István, Kovács Margit nagyszerű alakjai a magyar kerámia művészetnek. Csodálok néhány kortársat is, akiknek egyénisége alakítja a jelen művészetet.

Saját örömére, a szemlélő kedvéért, vagy csak az alkotó impulzus kielégítésére alkot?

FÜRTÖS GYÖRGY:
Mások örömére, mert akkor én is elégedett vagyok.

G. HELLER ZSUZSA:
A magam örömére dolgozom és azért, hogy gondolataimat ezzel kifejezzem. Persze boldoggá tesz, ha örömet szerzek azoknak, akik találkoznak munkáimmal.

MAGYAR ZITA:
Elsősorban olyan tárgyat készítek, ami nekem tetszik, és

this it's a great pleasure if my work is appreciated by others as well."

SÖVEGJÁRTÓ MÁRIA:
"I always find pleasure in it. I have never worked to please others. Of course, I consider it a success when the two meet."

TÓTH GÉZA:
"I create because I am driven. The opinions of others are not important to me."

UJJ ZSUZSA:
"Creation happens not for our own pleasure, perhaps, but as an effect of our inner needs. Approval by others is a plus, but disapproval shouldn't discourage the artist if she brought her thoughts into existence fully, in harmony with herself. It is not any worse when the work of an artist is not accepted, than when the ideas of a philosopher are criticized or a lover's morals are judged."

Szemereki Teréz

What is your favorite technique of clay making?

BORZA TERÉZ:
"I experiment a lot with the material of porcelain. I try to show the possibilities of this material: its softness, thinness, and hardness. The greater part of my works are inspired by tiny experiences of nature – by wind, water, waves, plants, and blooming flowers. In my works, the lives of nature and material are reflected. I like to fill them with content. Also they express an endless wealth of human feeling. The art of porcelain makes everything possible."

G. HELLER ZSUZSA:
"It took a long time to study all the different kinds of clay and glaze, and the result of this is the selection of two materials: one is the more robust stoneware, which I use as the base for my plastics, and the other is the more sensitive and lighthearted porcelain, which I use for the airier part of my work. In my sculptures, it is the difference between these two materials that enables me to express thoughts. For years I have been thinking about one subject: the Tower of Babel. In both the formal and the mythological senses, this is a very contemporary subject."

KISS KATALIN:
"I like the wheel the best for a special reason: I can

ezen túl jelent nagy boldogságot, ha mások tetszését elnyerem munkáimmal.

SÖVEGJÁRTÓ MÁRIA:
Én mindenképpen örömömet lelem benne. Soha nem dolgoztam mások tetszésére. Természetesen, ha a kettő találkozik, ezt sikernek érzem.

TÓTH GÉZA:
Belső kényszerre alkotok, csak kevesek véleménye fontos számomra.

UJJ ZSUZSA:
Az alkotás talán nem is saját örömre, hanem belső szükséglet hatására jön létre. A mások tetszése ehhez járuló többlet, természetesen öröm, ha tetszik, de a nemtetszés sem törheti le az alkotót, ha önmagával összhangban, gondolatait maradéktalanul formába önti. Nem rosszabb a helyzet, ha egy művész munkáját nem fogadja el a közönség, mint ha egy filozófus eszméit vagy egy szerelmes erkölcseit bírálják.

Az agyagmunka módszerei közül melyik a kedvence?

BORZA TERÉZ:
Sokat kísérletezem porcelánnal. Szeretném bemutatni az anyag lehetőségeit: lágyságát, vékonyságát, keménységét. Műveim legnagyobb részét a természet apró élményei ihletik, mint a szél, víz, hullámok, növények és nyíló virágok. Munkáimban a természet és az anyag élete tükröződik. Szeretem őket tartalommal megtölteni. Ugyancsak képesek az emberi érzések végtelen gazdagságának kifejezésére. A porcelán művészetében minden lehetséges.

G. HELLER ZSUZSA:
Hosszú ideig tanulmányoztam a különféle agyagokat és mázakat; végül is két anyagot választottam. Az egyik az erőteljes kőcserép, amelyet szobrászatom alapjaként használok. A másik az érzékenyebb és könnyedebb porcelán, amelyet műveim légiesebb részeinél alkalmazok. Szobrászatomban e két anyag különbözősége teszi lehetővé, hogy gondolataimat kifejezzem. Évek óta foglalkoztat a bábeli torony gondolata. Formai és mitológiai értelemben is nagyon időszerű téma.

KISS KATALIN:
A korongozást szeretem a legjobban. Különös oka van, már filozófiát alkotok belőle. A korongozás kitűnő módszer a közép-re helyezkedéshez. A forgó korongon csak

create different philosophies by using it. It is an excellent way of positioning myself to the *center*. One can only create a geometrically perfect object on a spinning wheel. For that, one must place the clay to the exact *center* of the wheel. This is the first step, the beginning, and if someone is located in the *center* (either physically or mentally), then he or she can do this easier. However, if this mental balance does not work momentarily, the placement of the clay in the *center* will help to remedy the situation. This process works back and forth – one could start at both ends. Since the world is a true mirror, it will only reflect my personality, as the creator. As a result, I look at pottery creations as a kind of therapy, and this is what I am trying to relay to my students."

MAGYAR ZITA:

"Nowadays I make blue-on-white pots inspired by Hodmezővásárhely. I've chosen these for the very reason that the lattice decoration and slip-writing are the closest to me."

V. Majzik Mária

TÓTH GÉZA:

"I like the spinning of the wheel in unison with the world."

Do you ever experiment and "break the rules" in your work?

HUGYECZ LÁSZLÓ:

"I am experimenting, but I think pottery has both written and unwritten (by experience) rules, which clay does not let us transgress."

KÓCZIÁN CSABA:

"I do not aspire to break 'laws.' I mean the laws of clay, which are tough but good, and just, and do not know human laws."

MÉSZÁROS GÁBOR:

"My works are characterized by solidity and simplicity and by natural colors, those of the earth, both for objects and sculptural works. My main objective is the content-form:

tökéletesen szimmetrikus tárgyat lehet készíteni. Ehhez az agyagot előbb közép-re kell állítani. Ez az első lépés. A kezdet. Aki önmaga közép-en van akár fizikailag, akár lelkileg, ezt könnyebben meg tudja tenni. De, ha önmagából kizökkent, a korongozás segít, az agyag közép-re helyezése belül is elkezd hatni, belső változásokat okoz. A folyamat oda-vissza hat, akár belül kezdem, akár kívül. Mivel a külvilág hű tükör, csak az jelenik meg benne, aki én magam vagyok. Így a korongozást egyfajta terápiának is tekintem, mint ilyet próbálom tanítani.

MAGYAR ZITA:

Mostanában én hódmezővásárhelyi ihletésű és fehér alapon kék díszítésű edényeket készítek, és éppen azért választottam ezeket, mert az áttört díszítés és az írókázás áll hozzám a legközelebb.

TÓTH GÉZA:

A világgal együtt forgó korong.

Kísérletezik-e munkájában, megszegi-e a szabályokat?

HUGYECZ LÁSZLÓ:

Kísérletező vagyok, de úgy gondolom, a fazekasságnak is vannak írott és íratlan szabályai, amelyeket az agyag nem hagyja, hogy megsértsünk.

KÓCZIÁN CSABA:

Nem török a „törvények" megdöntésére. Az agyag törvényeit értem ez alatt, melyek kemények, de jók és igazságosak, s nem ismerik az emberi törvényeket.

MÉSZÁROS GÁBOR:

Munkáimra a tömörség, egyszerűség, színvilágomra a természetes színek, a föld színeinek alkalmazása jellemző, mind a tárgyaknál, mind a plasztikai feladatoknál. Fő törekvésem a tartalom-forma, a jelentés. Az idea és a technika, technológia szoros, zárt egységének megvalósítása. Természetesen az újítás, a kísérletezés, az új létrehozása a cél, – mivel ez a lényeg, elsősorban gondolati-tartalmi síkon, bizonyos funkcionalitásokat figyelembe véve.

UJJ ZSUZSA:

Természetesen kísérletezem, napról napra, magával az élettel, próbálom értelmezni, és napról napra, a változások közepette a helyemet megtalálni benne. Ezeknek az értelmezési kísérleteknek az eredménye a megszülető kerámia is. A változás törvényét igyekszem nem megtörni.

the meaning, and to realize the close unity of the idea and the technique. Of course, innovation and experimentation are also goals, since this is the essence of it, primarily on a conceptual basis."

UJJ ZSUZSA:

"Of course, I experiment day by day with life itself, try to interpret it, and find my place in the midst of changes. The results of these interpretive experiments are the ceramics being born. I try not to break the law of change."

Do you ever share time and ideas with other ceramists?

ALBRECHT JÚLIA:

"I do not consult the basic ideas of my work with anybody. I take pleasure in spending time with my colleagues, as they are great people and their professional and artistic ethics are identical to mine. By meeting with them I receive confirmation. I seek and give technical advice."

BÁLINT ZSOMBOR:

"I am on a journey, and I have not arrived either symbolically or in reality. I know few of my colleagues, but their work keeps me spellbound."

S. FEHÉR ANNA:

"Whenever I have a chance, I'm glad to exchange opinions with other artists. The best opportunity for this is at a joint firing or an exhibition. I like to learn new things, and I'm interested in the different techniques of working and firing clay."

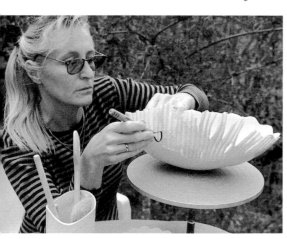

Borza Teréz

FÜRTÖS GYÖRGY:

"We chat about our ideas during friendly wine tastings."

HUGYECZ LÁSZLO:

"Yes, occasionally I share ideas with my potter friends at friendly wine tastings, fairs, or potters' meetings."

PROKSZA GÖNGYI:

"Creating is a discreet and private activity. I can realize my ideas best when alone. In these intimate moments it is even difficult to say a single word."

ALBRECHT JÚLIA:
Munkáim alapötletét senkivel sem szoktam megbeszélni. Öröm-mel töltöm az időt kollégákkal, mert derék emberek, és hivatásbeli és művészi erkölcseik egyeznek az enyém-mel. A velük való együttlétben val-lomásokat kapok. Keresek is és adok is szakmai tanácsokat.

BÁLINT ZSOMBOR:
Én úton vagyok, jövök, és még nem érkeztem meg, képletesen és a valóságban sem. A pályatársaimat kevéssé ismerem, sokuk munkája lenyűgöz.

S. FEHÉR ANNA:
Hacsak módom van rá szívesen, cserélek véleményt más alkotókkal, legyen a szakmabeli vagy más képzőművész. Erre legjobb alkalom egy közös égetés vagy kiállítás kapcsán nyílik. Szívesen tanulok új dolgokat, érdekelnek a különböző agyag megmunkálási, illetve égetési tech-nikák.

FÜRTÖS GYÖRGY:
Baráti borozgatás közben ötleteinkről beszélgetünk.

HUGYECZ LÁSZLÓ:
Igen, kicseréljük gondolatainkat fazekas barátaimmal, baráti borozgatások, bemutatók és fazekas összejövetelek alkalmával.

PROKSZA GYÖNGYI:
Az alkotás diszkrét, belső folyamata a tevékenységnek, amely magányosságot kíván. Gondolataimat a legjobban akkor tudom megvalósítani, ha egyedül vagyok. Ezekben a bensőséges pillanatokban még egyetlen szót is nehéz kiejteni.

PUSZTAI ÁGOSTON:

"I am a member of a wide and informal organization called the Association of Hungarian Ceramists. I meet with colleagues, and we discuss our problems concerning both our profession and art. We have collective exhibitions in Hungary as well as over the borders."

SOMOGYI DÓRA:

"I enjoy being with colleagues. We exhibit together and fire pottery together, and on these occasions we always have time for each other."

SÖVEGJÁRTÓ MÁRIA:

"I like to work on my own – it's between the concept and me – but collective work can be fruitful also."

TÓTH GÉZA:

"My second calling is teaching, which I have been doing for twenty years."

UJJ ZSUZSA:

"Most of my friends are engaged in some form of art. We spend a lot of time together, and we often discuss professional problems or the question of how the wheels of the world are turning."

ULLMANN KATALIN:

"I am a member of some art groups, and my work takes most of my time. What leisure time remains I spend with my family."

VARGA PÉTER JÓZSEF:

"Of course. Every year I give two one-week seminars on pottery, and I participate in the County Camp (ninth time). Here I can meet and talk with other artists freely – without limits."

PUSZTAI ÁGOSTON:

Egy tágabb, laza szerveződés, a Magyar Keramikusok Társaságának tagja vagyok. A kollégákkal találkozva megbeszéljük a szakmai és művészi problémákat. Velük közösen állítunk ki Magyarországon és külföldön.

SOMOGYI DÓRA:

Élvezek a kollégákkal együtt lenni. Közös kiállításokat rendezünk, együtt égetjük az agyagot, és ilyenkor mindig van időnk egymásra.

SÖVEGJÁRTÓ MÁRIA:

Én egyedül szeretek dolgozni, a magam gondolatai között, de alkalmanként a közös munka is meghozza gyümölcsét.

TÓTH GÉZA:

A másik hivatásom a tanítás, amit már 20 éve csinálok.

UJJ ZSUZSA:

Barátaim nagy többsége valamilyen művészeti ágban tevékenykedik. Sok időt töltünk együtt, és sokszor szóba kerülnek szorosan vett szakmai problémák éppúgy, mint az a kérdés, hogy merre forog a világ kereke.

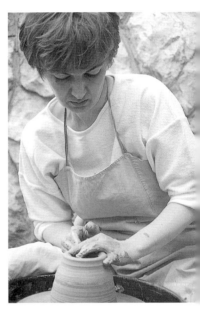

ULMANN KATALIN:

Tagja vagyok néhány művészcsoportnak. Munkám-időm nagy részét leköti. Fennmaradó szabadidőmet családommal töltöm.

VARGA PÉTER JÓZSEF:

Természetesen megosztom. Minden évben tartok 2 x 1 hetes fazekas tanfolyamot már kezdő vagy haladó, leendő fazekassággal foglalkozni vágyó embereknek. Én magam is rendszeresen részt veszek a Békés Megyei Népművészeti táborban, ami immár 9. alkalommal kerül megrendezésre. A miértre: ilyenkor nagyon sok szakmabelivel és más művészetekkel foglalkozó emberrel lehet találkozni, és kötetlenül mindenről beszélgetni, tapasztalatokat cserélni.

TO MY BONES
Zoltán Jékely, 1935

I live my life from day to day as if
about to sleep for ever, dreamily
watching bones that have jogged along with me
and which my soul's so rudely set to leave.

My skull which has been of little or no use
this hundred years under its weight of clay
now cracks in three, a spring shower sweeps away
dusty heaps of poems like so much refuse.

My teeth corroded over twenty years
by rich food, eaten through by acids, glow
uncannily in row by rotten row
under the earth, sad timeless souvenirs.

My spine, with its length of crackling vertebrae
through which blood pounded, now the marrow's gone
is hallow, perhaps a snake might try it on
or roots provide a line to dangle by.

My poor hand, which I used to love to sniff
after it explored another's skin,
no use you beckoning to the man within,
poor hand, for you, like him, are trapped and stiff.

And you, my legs, young puppies, you who'd squeeze
a female leg, or kick a football high,
for ever at attention now you'll lie
nor graveyard sergeant give you the At ease.

CSONTJAIMHOZ
Jékely Zoltán, 1935

*Mindig úgy éldegélek, mintha holnap
örökre elaludnék, s álmatag
nézem csontjaim, kik velem loholtak,
s kiket lelkem csúful magukra hagy.*

*A koponyám mázsás agyag súlyától,
száz év se kell, háromfelé reped,
belészivárog egy tavaszi zápor
s kimossa a porrávált verseket.*

*A fogaim, miket húsz-harminc évig
koptattak ételek, martak savak,
a fogaim kicsorbult sora fénylik
időtlen időkig a föld alatt.*

*Gerincemet, melyben csak úgy ropogtak
a csigolyák és lüktetett a vér,
ha majd odvából a velő kirothadt,
felfűzi egy kígyó vagy egy gyökér.*

*Szegény kezem, kit annyit szimatoltam,
miután testeken motozgatott,
hogy visszaintsél annak, aki voltam,
szegény kezem, nem mozdulhatsz meg ott!*

*S ti lábam, sebes, vad agaracskák,
akik leányok lábát szorították
s felhők alá rúgtátok fel a labdát —
örökre megmereszt a síri hapták.*

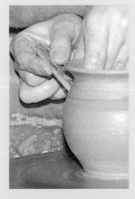

artist index
a művészek mutatója

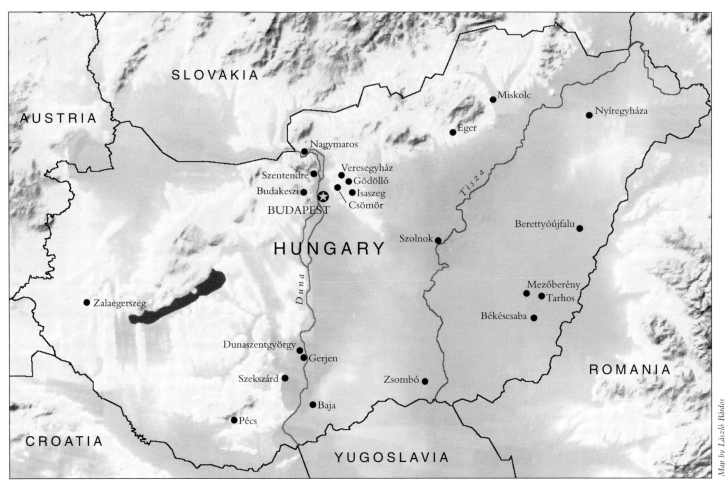

Map of Hungary denoting artists' residences.

ALBRECHT JÚLIA
Home and studio: Budapest. Attended the Secondary School of Art, Budapest, 1963–1967. First teacher: Mihály Lénárt. Recent exhibitions: City Gallery, Nyíregyháza; Museum of Applied Arts, Budapest; Vigadó Gallery, Budapest; Community House, Páty

Lakás és műterem: Budapest. Képző- és Iparművészeti Gimnázium, 1963-1967. Első tanára: Lenárt Mihály. Legutóbbi kiállításai: Városi Galéria, Nyíregyháza; Iparművészeti Múzeum, Budapest; Vigadó Galéria, Budapest; Közösségi Ház, Páty

BÁLINT ZSOMBOR
Home and studio: Nagymaros
Lakás és műterem: Nagymaros

BERZY KATALIN
Home and studio: Budapest. "Glass Grinder" currently owned by the Hungarian Museum of Applied Arts. "Still Life with Pears" prize-winner in Association of Hungarian Artists and Designers Fiftieth National Ceramics Biennial.

Lakás és műterem: Budapest. "Uvegdaralo" a Magyar Iparmuveszeti Muszeum megvasarolta. "Csendelet Kortevel" a XV. Orszagos Keramia Biennalen, a Magyar Kepzo es Iparmuveszek Szovetsege dijat kapta.

BORBÁS IRMA
Home and studio: Csömör. Admitted to a pottery workroom after high school. Attended pottery school for two years. Studied in Őrség during three summers under Farsang Adrianne and Zsilinszky András.

Lakás és műterem: Csömör. A középiskola elvégzése után felvételt nyert egy fazekas műhelybe. Két évig járt fazekas iskolába. Három nyáron át az Őrségben tanult Farsang Adrianne és Zsilinszky Andrásnál.

BORZA TERÉZ
Home and studio: Budapest. Graduated in 1979 from the Hungarian Academy of Applied Arts, Budapest. Has received numerous awards from home and abroad, and has served as president of the Young Applied

Artists' Studio since 1993. Member: Association of Hungarian Ceramic Artists

Lakás és műterem: Budapest. 1979-ben, Budapesten végzett a Magyar Iparművészeti Főiskolán. Számos díjat nyert otthon és külföldön is. A Fiatal Iparművész Stúdió elnöke 1993 óta. Tagja a Magyar Keramikusok Szövetségének.

BUKRÁN EDIT
Home and studio: Budapest
Lakás és műterem: Budapest

DEMETROVITS PÉTER
Home and studio: Budapest
Lakás és műterem: Budapest

FEKETE LÁSZLÓ
Home and studio: Budapest. Born 1949 in Budapest. Attended the Academy of Applied Arts from 1969-1974. Has received thirteen-plus international awards. Has done eight solo and sixteen group exhibitions since 1975. Founded the TERRA group in 1991. Creates "ceramic montage" using porcelain slip-formed structures and adding pieces of rejected

Herend porcelain, molded faces, hands, feet, and decals.

Lakás és műterem: Budapest. 1949-ben Budapesten született. 1969-1974 a Magyar Iparművészeti Főiskola hallgatója. Több mint tizenharom nemzetközi díj nyertese. 1975 óta nyolc önálló és tizenhat csoportos kiállításon vett részt. 1991-ben, alapítja a „TERRA" csoportot. Kerámia montázsokat alkot porcelán alapon, kiselejtezett Herendi porcelán alakok darabjaival, megformált arcokkal, kezekkel, lábakkal és képmásokkal dekorálva.

S. Fehér Anna

Home and studio: Gödöllő. Born 1965 in Miskolc. From 1985-1989, attended the Eszterházy Károly Teacher's Training College, Eger. In 1999 has had one solo and three group shows in Hungary. In the coming year, will do two individual and two group exhibitions in Debrecen, Gödöllő and Budapest.

Lakás és műterem: Gödöllő. 1965-ben Miskolcon született. 1985-1989-ig hallgatója az egri Eszterházy Károly Tanárképző Főiskola rajz szakának. 1999-ben egy önálló és három csoportos kiállítása volt Magyarországon. Jövő évben két önálló és két közös bemutatója lesz Debrecen, Gödöllő és Budapesten.

Fodor Ilda

Home and studio: Nyíregyháza. Born 1959 in Makó. Graduated in 1990 from the Academy of Applied Arts. Studied under Árpád Csekovszky and Schrammel Imre. Professional memberships: National Association of Hungarian Artists; Hungarian Design Chamber; Society of Hungarian Ceramists; Union of Hungarian Artists. Has had eleven solo and twenty group exhibitions since 1989, and has won four awards since 1995. Has taken part in three international symposia, including one on scholarship, and participated in the 1st Guild in 1994. Taught from 1988 to 1998 at the Secondary School for Art in Nyíregyháza. Has five works in public collections.

Lakás és műterem: Nyíregyháza. 1959-ben Makón született. 1990-ben a nyert diplomát az Iparművészeti Főiskolán. Tanárai Csekovszky Árpád és Schrammel Imre. Tagja a Magyar Alkotóművészek Országos Egyesületének, a Magyar Díszítő Kamarának, a Magyar Képző- és Iparművészek Szövetségének és a Magyar Keramikusok Társaságának. 1989 óta tizenegy önálló és húsz közös kiállításon vett részt. Az elmúlt négy évben négy díjat nyert. Három nemzetközi szimpóziumon vett részt, az egyiken, mint ösztöndíjas. 1988-tól művésztanára a nyíregyházi Művészeti Szakközépiskolának. Öt műve köztulajdonban áll.

Fürtös György

Home and Studio: Pécs
Lakás és műterem: Pécs

G. Heller Zsuzsa

Home and studio: Budapest. Has exhibited in twelve solo and thirty-four group shows since 1985.

Lakás és műterem: Budapest. 1985 óta tizenketto egyéni és harmincnegy közös bemutatón állított ki.

Hugyecz László

Home and studio: Békéscsaba. Began working in clay at age seventeen. Was taught by Száva Nagy Mátyás.

Lakás és műterem: Békéscsaba. Tizenhét éves korában kezdett agyaggal dolgozni. Tanára Száva Nagy Mátyás volt.

Illés László

Home and studio: Budapest. Began his ceramics career at age twenty-three. First teacher: Szekér Gizi

Lakás és műterem: Budapest. Kerámikus pályáját huszonharom éves korában kezdte. Első tanára: Székér Gizi

Gy. Kamarás Kata

Home and studio: Budapest
Lakás és műterem: Budapest

Kiss Katalin

Home and studio: Budapest. Born 1958 in Szombathely. Self-taught ceramist for twenty years.

*Lakás és műterem: Budapest
1958-ban Szombathelyen született. Autodidakta keramikus. Húsz éve működik a pályán.*

Kóczián Csaba

Home and studio: Budapest. Born 1969 in Budapest. Self-educated potter. Began learning ceramics at age fourteen. Sells at craftsmen's markets, particularly at Buda Castle every August 20, and at various Budapest shops and galleries.

Lakás és műterem: Budapest. 1969-ben Budapesten született. Autodidakta fazekas, aki mesterségének elsajátítását tizenegy éves korában kezdte. Munkái kézművespiacokon, különösen minden év augusztus 20.-án a Budai várban és Budapest különböző üzleteiben és galériáiban kaphatók.

Kozák Éva

Home and studio: Gerjen. Attended the crafts school in Mezőtúr. Teacher was Ginda István.
Lakás és műterem: Gerjen. Mesteriskoláját Mezőtúron végezte Ginda István tanár vezetésével.

Kőműves Győri Erzsébet

Home: Dunaszentgyörgy. Workplace: Gerjen. Was trained by Gajda István.
Lakás: Dunaszentgyörgy. Munkahely: Gerjen Tanára Gajda István volt.

Kun Éva

Home and studio: Veresegyház
Lakás és műterem: Veresegyház

Lőrincz Zsuzsanna (Susan Nathenson)

Homes and studios: Budapest and Pelham, New York. Emigrated in 1957 from Budapest to the United States. Graduated in 1964 from George Washington University, Washington, DC. Has done various symposia and workshops since 1974. Served as director of Studio 5, New York City, 1979-1992. Has been director of the clay department at Pelham Art Center since 1996.

Lakások és műtermek: Budapest és Pelham, New York. 1957-ben Budapestről az Egyesült Államokba települt. 1964-ben végzett a George Washington egyetemen Washington, D. C.-ben. 1974 óta több különböző szimpóziumon vett részt. Mint a Studio 5 igazgatója New Yorkban működött 1979-től 1992-ig. 1996 óta igazgatója a Pelham Művészeti Központ agyagműves szakának.

Magyar Zita

Home and studio: Berettyóújfalu. Began working in clay at age fifteen.
Lakás és műterem: Berettyóújfalu. Tizenötéves korában kezd agyaggal dolgozni.

V. Majzik Mária

Home and studio: Budakeszi
Lakás és műterem: Budakeszi

Márta Elzita

Home and studio: Miskolc
Lakás és műterem: Miskolc

Mészáros Gábor

Home and studio: Nyíregyháza. Born 1958 in Békés. Graduated in 1983 from the Academy of Applied Arts. Masters: Csekovszky Árpád and Schrammel Imre. Professional memberships: National Association of Hungarian Artists, Society of Ceramists; Hungarian Art Fund (later MAOE); Hungarian Design Chamber. Taught at the Secondary School for Art in Nyíregyháza from 1987-1998. Has done twenty-seven solo and nearly fifty group exhibitions since 1982. Since 1990, has won three scholarships, several awards, and has participat-

ed in four symposia. Has three investment works in public places and eighteen works in public collections.

Lakás és műterem: Nyíregyháza. 1958-ban Békésen született. 1983-ban végzett az Iparművészeti Főiskolán Csekovszky Árpád és Schrammel Imre mesterek tanítványaként. Tagja a Magyar művészek Nemzeti Társaságának, a Magyar Keramikusok Szövetségének és a Magyar Díszítő Kamarának. 1987-1998-ig tanított a Nyíregyházi Művészeti Szakközépiskolában. 1982 óta huszonhet önálló és közel otven közös kiállításon vett részt. Három ösztöndíjat és több más díjat nyert, és négy szimpóziumon vett részt. Három műve áll köztereken és tizennyolc műve van köztulajdonban.

MINYA MÁRIA

Home and studio: Budapest. Born 1946 in Békés. Graduated in 1970 from the Academy of Applied Arts. Studied under masters Schrammel Imre and Jánossy György. Beginning in 1970, worked as a designer for the GRANIT Grinding Wheel and Earthenware Factory and, from 1982 to 1986, served there as art director. Since 1986, has been director of the glass and ceramics design studio at the Academy of Applied Arts. Has exhibited in ten individual and forty group shows, 1970-1998. Has taken part in seven symposia and has won numerous awards. Has six works in public collections, and has completed twelve public pieces and murals.

Lakás és műterem: Budapest. 1946-ban Békésen született. 1970-ben végzte az Iparművészeti Főiskolát, Schrammel Imre és Jánossy György mesterek tanítványaként. 1970-től kezdve díszítő a GRANIT agyagárú gyárnál, 1982-től 1986-ig ugyanitt művészeti igazgató. 1986 óta igazgatója az Iparművészeti Főiskola üveg és kerámia tervező osztályának. Tíz önálló, negyven közös kiállításon és hét szimpóziumon vett részt. Műveivel számos díjat nyert; országszerte több műve van gyűjteményekben és látható köztereken.

MURÁNYI ISTVÁN ÉS ÉVA

Home and studio: Budapest. Brother-and-sister partnership specializing in unique, custom-designed stoves and fireplaces constructed from large sections of thrown clay.

Lakás és műterem: Budapest. A testvérpár sajátos kályhákat és kandallókat tervez és épít agyagból.

NAGY MÁRTA

Home and studio: Pécs. Born 1954 in Budapest. Graduated in 1979 from the Academy of Applied Arts. Master: Schrammel Imre. Lectured at the Academy of Applied Arts and its post-graduate faculty from 1992-

1996. Worked as a designer at the Herend Porcelain Manufactory in 1996. From 1995-1998, she completed the DLA program at the Janus Pannonius University in Pécs. Has done sixteen solo exhibitions since 1990 and earned twenty scholarships since 1980. Has three works in public collection and has won numerous awards.

Lakás és műterem: Pécs. 1954-ben Budapesten született. 1979-ben szerezte meg diplomáját az Iparművészeti Főiskolán Schrammel Imre mesternél. Előadó volt az Iparművészeti Főiskola művészképző tagozatán 1992-1996-ig. Később, mint tervező dolgozott a Herendi Porcelán Gyárban. A pécsi Janus Pannonius egyetemen elvégezte a DLA programot. Tizenhat egyéni kiállítása volt, több díjat és huszon ösztöndíjat nyert. Három műve van gyűjteményekben.

NÉMETH JÁNOS

Home and studio: Zalaegerszeg. Born 1934 in Zalaegerszeg. Grandfather was renowned ceramist Németh Gábor. In 1958, graduated from the Academy of Applied Arts. Masters: Borsos Miklós and Gádor István. Has exhibited in more than forty solo shows, and has won many awards. Has ten pieces in public collection, both in Hungary and abroad.

Lakás és műterem: Zalaegerszeg. 1934-ben született Zalaegerszegen. Nagyapja, Németh Gábor ismert keramikus volt. 1958-b an végzett az Iparművészeti Főiskolán. Tanárai Borsos Miklós és Gádor István voltak. Művei több mint negyven önálló bemutatón jelentek meg, sok díj nyertese. Munkái közül tíz köztereken látható mind Magyarországon, mind külföldön.

NYÚZÓ BARBARA

Home and studio: Tarhos. Born 1975 in Szeghalom.Learned ceramics at Gyula between 1996 and 1997. Shows and sells work at markets and exhibitions.

Lakás és műterem: Tarhos. 1975-ben Szeghalmon született. Kerámiát 1996 és 1997-ben Gyulán tanult. Munkáit kiállításokon és művész vásárokon mutatja be és adja el.

F. OROSZ SÁRA

Home and studio: Isaszeg. Born 1964 in Szentes. Graduated in 1991 from the Academy of Applied Arts. Exhibits work in own studio and in galleries across Europe. Takes part in group exhibitions throughout Hungary. In the coming year, will show at the Gödöllő Studio of Applied Arts.

Lakás és műterem: Isaszeg. 1964-ben Szentesen született. Az Iparművészeti Főiskolát 1991-ben

végezte. Műveit saját műtermében, közös kiállításokon és Európa galériáiban mutatja be. Jövő évben a Gödöllői Iparművészeti Stúdión láttatja munkáit.

PAPP JÓZSEF

Home and studio: Baja. Born in Transylvania. Father was renowned ceramist.
Lakás és műterem: Baja. Erdélyben született. Édesapja ismert kerámikus volt.

PROKSZA GYÖNGYI

Home and studio: Isaszeg
Lakás és műterem: Isaszeg

PUSZTAI ÁGOSTON

Home and studio: Eger. Born in Akasztó. Moved to Budapest in 1960. After high school, in 1963, began studies in drawing and molding in the Dési Hubert István Circle of Fine Arts. Learned molding from sculptor Laborcz Ferenc, pottery from Jakucs Imre of Mezőtúr, and ceramics from Csekovszky Árpád at the Academy of Applied Arts. Currently teaches at the Eszterházy Károly Teacher Training College in Eger.

*Lakás és műterem: Eger
Akasztón született. 1960-ban Budapestre települt. A középiskola elvégzése után, 1963-ban a Dési Hubert István Szépművészeti Körben kezdte el rajz, – és formálás tanulmányait. Formálást Laborcz Ferenc szobrásznál, fazekasságot a mezőtúri Jakucs Imrénél, kerámiát pedig az Iparművészeti Főiskolán Csekovszky Árpádnál tanult. Jelenleg az egri Eszterházi Károly Tanárképző Főiskolán tanít.*

PÜNKÖSTI GÁBRIELLÉ

Home and studio: Mezőberény
Lakás és műterem: Mezőberény

RÓZSA IBOLYA

Home and studio: Békéscsaba
Lakás és műterem: Békéscsaba

SOMOGYI DÓRA

Home and studio: Szekszárd
Lakás és műterem: Szekszárd

SÖVEGJÁRTÓ MÁRIA

Home and studio: Budapest. Born 1942 in Budapest. Studied ceramics from 1962-1967 at the Academy of Applied Arts. Most recent exhibition was at the Museum of Applied Arts. Plans to exhibit in the coming year at the Olaf Palme House, Budapest.

Lakás és műterem: Budapest. 1942-ben Budapesten született. 1962 és 67 között az Iparművészeti Főiskolán tanult kerámiát. Nemrégiben kiállítása volt az Iparművészeti

Múzeumban. Jövőéi terve: kiállítás az Olaf Palme Házban Budapesten.

SZALMA VALÉRIA
Home: Zsombó. Studio: Eria Colonia Specializes in reproductions of ancient clay pots.

Lakás: Zsombó. Műterem: Eria Colonia Főterülete az ősi agyagedények reprodukálása.

SZEMEREKI TERÉZ
Home and studio: Budapest. Graduated in 1972 from the Academy of Applied Arts. Has exhibited in more than twenty solo and thirteen group shows since 1979. Has held seven scholarships and has eleven works in public collections.

Lakás és műterem: Budapest. 1972-ben végezte az Iparművészeti Főiskolát. Több mint húsz önálló és tizenharom csoportos bemutatója volt 1979 óta. Hét ösztöndíjat nyert és tizenegy műve áll köztulajdonban.

SZŰTS M. CSILLA
Home and studio: Szolnok
Lakás és műterem: Szolnok

TÓTH GÉZA
Home: Budapest. Workplace: The High School for Applied, Vocational and Industrial Arts in Budapest. Learned ceramics at age seventeen.

Lakás: Budapest. Műterem: Képző,- és Iparművészeti Szakközépiskola, Budapest. A kerámiaművészet elsajátítását tizenhetéves korában kezdte.

UJJ ZSUZSA
Home and studio: Budapest. Born 1968 in Budapest. Began professional clay work at the High School of Fine and Industrial Arts, under Kádár Miklós. College teachers included Nagy Mária, Minya Mária and Vida Judit. Four individual exhibitions since 1997.

Lakás és műterem: Budapest. 1968-ban Budapesten született. Hivatásszerű agyagmunkáját a Képző- és Iparművészeti Szakközépiskolában kezdte, Kádár Miklós tanítványaként. A főiskolán Nagy Mária, Minya Mária és Vida Judit tanároknál tanult. Négy önálló kiállítás volt 1997 óta.

ULLMANN KATALIN
Home and studio: Szentendre. Learned ceramics at handicrafts school at age twenty. "The first touch was fantastic!"

Lakás és műterem: Szentendre. Húszéves korában, kézműves iskolában tanulta a kerámiát. „Az agyag első érintése csodálatos volt!"

VÁRBÍRÓ KINGA EVELIN
Home and studio: Budapest. Born 1972 in Szekszárd. In 1997, graduated from the masters' school of the Academy of Applied Arts. Worked at the Herend Porcelain Manufactory, 1997-1998. Has done six exhibitions, both home and abroad, since 1996. Held the Moholy-Nagy László Scholarship from 1996-1999.

Lakás és műterem: Budapest. 1972-ben Szekszárdon született. Az Iparművészeti Főiskola mesteriskoláját 1997-ben végezte. A Herendi Porcelán Gyárban dolgozott két évig. Hat hazai és külföldi kiállítása volt. 1996-1999-ig Moholy-Nagy László ösztöndíjas.

VARGA PÉTER JÓZSEF
Home and studio: Tarhos
Lakás és műterem: Tarhos

glossary
szójegyzék

CHAMOTTE: Crushed firebrick, fired pottery, or other refractory material mixed with clay to reduce shrinkage, prevent warpage, and improve color, texture, and durability. Known to American potters as "grog."

CLAY: A by-product of feldspathic rock decomposition (Al_2O_3 $2SiO_2$ $2H_2O$). Along with alumina, silica, and chemically combined water, most clay contains iron, organic matter, or other impurities. Clay without impurities is known as "kaolin," which is pure white and is used to make porcelain and china clay.

EARTHENWARE: Pottery that is fired to below 2000°F. (1093°C.). Unglazed earthenware is porous, and its color ranges from white to brown, with tans and reds in between. Red bricks, flowerpots, and terra cotta are examples of earthenware.

ENGOBE: A creamy mixture of white or colored clay and water, which can be brushed, sponged, or otherwise applied to pre-fired pottery to add texture and decoration.

FELDSPAR: One of a group of aluminum silicate minerals with potassium, sodium, calcium, or barium. Feldspar is a major component of almost all crystalline rocks, and it is this mineral's decomposed form that comprises most of the earth's clay.

FIRING: The process of exposing clay to enough temperature over enough time so that it will harden and become durable.

FLUX: A substance that causes melting. A common flux in clays and glazes is feldspar.

GLAZE: Silica, alumina, flux, and oxides suspended in water and fused, through firing, onto pottery to give color and texture but also to create a vitreous surface.

HEREND PORCELAIN: A high-quality clay used at the porcelain factory in Herend, a town west of Budapest and just north of Veszprém.

KILN: Usually pronounced as "kill," it is a heated enclosure for firing pottery and is fueled most commonly by gas, wood, or electricity.

LUSTER: A solution of metal and a medium, such as lavender oil, painted onto finished glazed pottery and fired to produce a metallic sheen.

METALLIC SALTS: Chlorides, sulfates, or metallic oxides – for example, manganese, cobalt oxide, iron oxide, copper carbonate – used as colorants in glazes.

METRIC CONVERSIONS:
1 centimeter (cm) = 0.394 inch
1 deciliter (dl) = 0.176 UK pint (1US pint = 0.833 UK pint)
100°C. = 212°F.

AGYAG: *a földpát tartalmú kőzet felbomlásának mellékterméke (Al_2O_3 $2SiO_2$ $2H_2O$). Timfölddel, kovával és a velük vegyülő vizen kívül a legtöbb agyag tartalmaz vasat, szerves anyagot, vagy más szennyeződést. A szennyeződés nélküli tiszta, fehér agyag "kaolin" néven ismert, porcelán és étkészletek készítésére használják.*

CSERÉPEDÉNY: *agyagedény, amelyet 1093°C alatt égetnek. A mázatlan edény lyukacsos szerkezetű, színe drapp, vörös, vagy barna árnyalatú. Példa erre a vörös tégla és virágcserép.*

ÉGET: *az agyag kellő hőmérsékleten, kellő ideig történő égetése, amelytől az edény keményebb és tartósabb lesz.*

ENGÓB (AGYAGMÁZ): *pépes keveréke a fehér, vagy színes agyagnak és víznek, amelyet kefével, szivaccsal, vagy más módon a már kiégetett edényre visznek mintázás és díszítés céljából.*

FÉMSÓK: *kloridok, szulfátok, vagy fémoxidok–mint például a mangán, kobaltoxid, vasoxid, és rézkarbonát–,színezőként használatosak a mázban.*

FLUX: *olvadást okozó anyag. Ez az agyagban és mázban általában a földpát.*

FÖLDPÁT: *egyike az alumínium-szilikát ásványok csoportjának, kálium, nátrium, kalcium, vagy bárium tartalommal. A földpát csaknem minden kristályos kőzet egyik legfőbb összetevője, ennek az ásványnak felbomlott formája az, agyag legfőbb alkotórésze.*

HERENDI PORCELÁN: *Budapesttől és Veszprémtől nyugatra fekvő Herend városka porcelángyárban használatos kíváló minőségű agyag.*

KEMENCE: *edények kiégetésére alkalmas zárt hely, melyet leggyakrabban gázzal, fával, vagy elektromossággal fűtenek fel.*

KORONGOZÁS: *edényformálás, miszerint (1) a fazekaskorong néven ismert forgólemez közepére egy halom agyagot helyeznek, (2) az agyag közepén nyílást létesítenek, és (3) az edény falait felfelé húzva létrehozzák a kívánt formát és vékonyságot.*

KŐCSERÉP: *agyag, amelyet 1204°C és 1260°C között égetnek. Vastartalmától függően lehet fehér, szürke, drapp, vagy halvány barna.*

LÜSZTER: *fémoldat egyfajta anyaggal, amely lehet pl.: levendulaolaj. A már kész mázas edényre kenve égetés után fémes fényt eredményez.*

MÁZ: *kovát, timföldet, fluxot és oxidot tartalmazó víz, mely égetés által meghatározza a színt, felületi minőséget és üvegszerű felszínt ad.*

MÉRET ÁTSZÁMÍTÁS:
1 centiméter (cm) = 0.394 inch
1 deciliter (dl) = 0.176 UK pint (1 US pint = 0.833 UK pint)
100°C = 212°F.

PIROGRÁNIT: *groggal kevert agyag, kemencében kellő hőmérsékleten hevítve.*

PORCELAIN: A white clay composed mainly of kaolin and a flux. Porcelain commonly is fired to between 2400°F. and 2500°F. (1316°C. and 1371°C.) and is hard, vitreous, and often translucent.

PYROGRANITE: Clay mixed with grog and fired to a temperature in the stoneware range.

RAKU: A pottery-making technique developed in sixteenth century Japan whereby earthenware is heated until red-hot, removed from the kiln with tongs, covered with dried leaves, sawdust, seaweed, or other combustible organic material, and then plunged into cool water.

RAW CLAY: Clay dug from the ground and used as is.

SALT GLAZING: A 400-year-old, originally European glazing method that involves throwing salt into the kiln as it reaches top temperature. Fumes created by the sodium result in a glassy, slightly bumpy glaze.

STONEWARE: Clay that is fired to between 2200°F. and 2300°F (1204°C. and 1260°C.) and can be white, gray, tan, or light brown, depending on its iron content.

THROW: To form pottery by (1) forcing a lump of clay into the center of a spinning disk, known as a potter's wheel, (2) making an opening in the middle of the centered clay, and (3) pulling up the walls of the vessel until they are of a desired form and thinness.

PORCELÁN: *fehér agyag, főleg kaolinból és fluxból összeállítva. A porcelánt szokásosan 1316°C és 1371°C közötti hőmérsékleten égetik. Kemény, üvegszerű, gyakran áttetsző.*

RAKU: *edénykészítő eljárás, amelyet a XVI. századbeli Japánban fejlesztettek ki. Az agyagedényt izzó vörösre hevítik, fogókkal kiveszik a szárítóból, száraz levelekkel, fűrészporral, tengeri gazokkal, vagy más éghető szerves anyagokkal beborítják, majd hideg vízbe merítik.*

SAMOTT: *agyaghoz kevert törmelék tégla, égetett cserép és más zúzott anyag, amely csökkenti a zsugorodást, megelőzi a formátlanodást, javítja a színt, a halmazállapotot és fokozza a tartósságot. Az amerikai fazekasok "grog"-ként ismerik.*

SÓMÁZ: *négyszáz éves, európai eredetű fénymázoló módszer, amelynek lényege: sót szórni a kemencébe amint az eléri a kívánt hőmérsékletet. A szódium okozta füstök eredményezik az üveges, kissé göröngyös mázat.*

SZUZAGYAG: *talajból kiásott agyag, természetes formájában felhasználva.*

Photo by László Bárdos

THE AUTHOR

Carolyn Maher Bárdos is a ceramic artist who discovered the potter's wheel at age fifteen. She lives with her husband and three children in Lyme, New Hampshire.

A SZERZŐ

Carolyn Maher Bárdos kerámiaművész, aki tizenötéves korában talált rá a fazekas korongra. Férjével és három gyermekével az Egyesült Államokbeli New Hampshire állam Lyme városában él.